# 攻敵必勝!!

## 動漫人物對戰姿勢繪畫講座

楓書坊

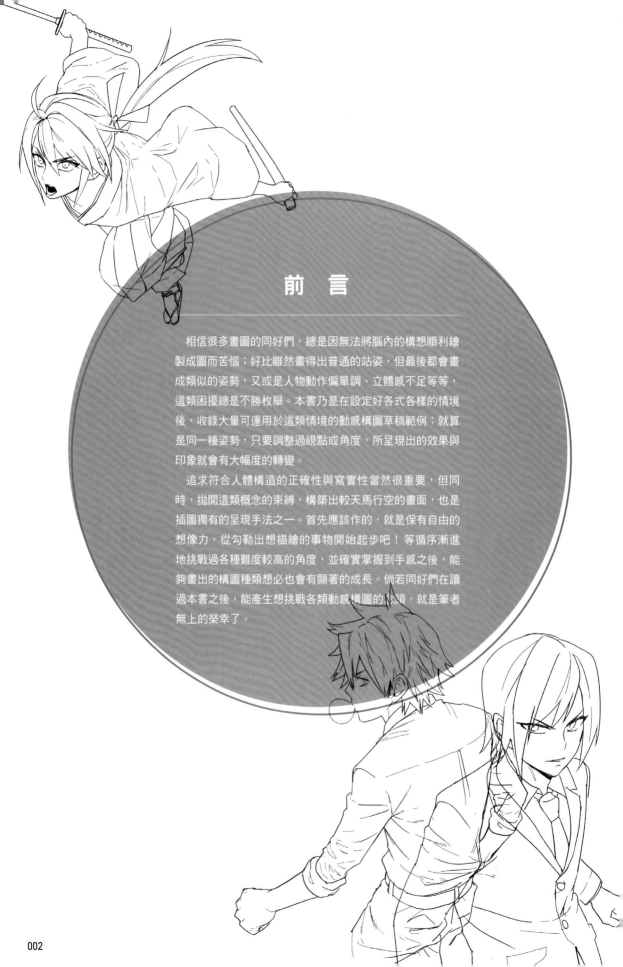

# 前　言

　　相信很多畫圖的同好們，總是因無法將腦內的構想順利繪製成圖而苦惱；好比雖然畫得出普通的站姿，但最後都會畫成類似的姿勢，又或是人物動作偏單調、立體感不足等等，這類困擾總是不勝枚舉。本書乃是在設定好各式各樣的情境後，收錄大量可運用於這類情境的動感構圖草稿範例；就算是同一種姿勢，只要調整過視點或角度，所呈現出的效果與印象就會有大幅度的轉變。

　　追求符合人體構造的正確性與寫實性當然很重要，但同時，拋開這類概念的束縛，構築出較天馬行空的畫面，也是插圖獨有的呈現手法之一。首先應該作的，就是保有自由的想像力，從勾勒出想描繪的事物開始起步吧！等循序漸進地挑戰過各種難度較高的角度，並確實掌握到手感之後，能夠畫出的構圖種類想必也會有顯著的成長。倘若同好們在讀過本書之後，能產生想挑戰各類動感構圖的念頭，就是筆者無上的榮幸了。

# 本 書 的 讀 法

## 1 透過骨架線學習摹繪法吧！

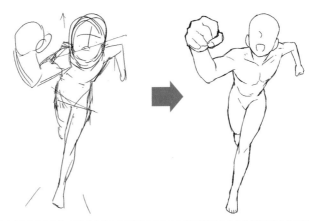

本書收錄了繪製人物插圖時不可或缺的骨架參考線，並透過解讀骨架線，說明構思的方法與構圖時應注意的重點。

## 2 介紹比草稿更進一步的範例！

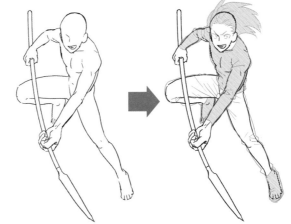

一般繪製草稿時不會描繪出來的表情或服裝，本書也都特別加筆收錄。幫助同好們更容易想像該動作會運用在何種情境。

## 3 臨摹並精進！

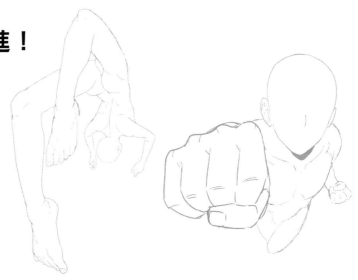

輸入過各種知識，是時候嘗試輸出了。可以試著臨摹本書的範例草稿，也可更進一步，將草稿人物畫出角色造型。在反覆練習的過程中，讓自己持續精進吧！

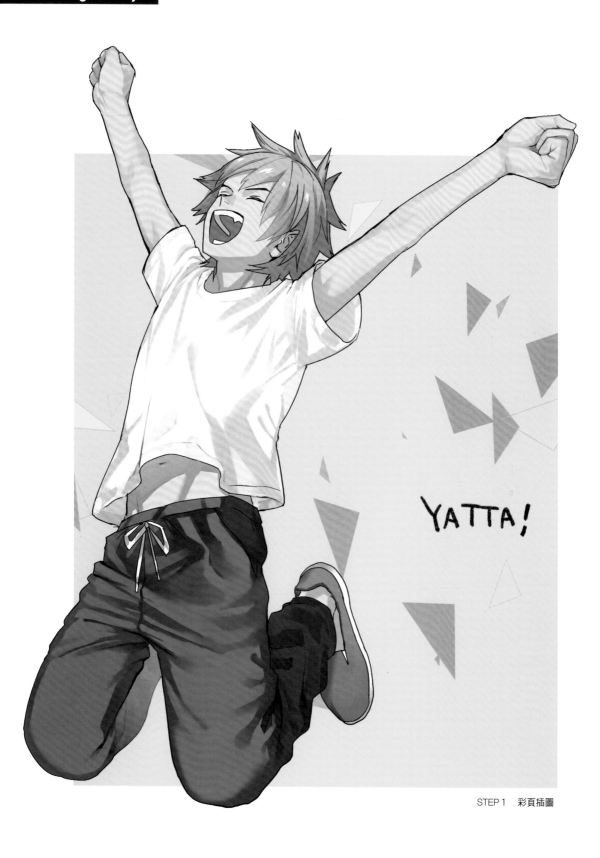

STEP 1　彩頁插圖

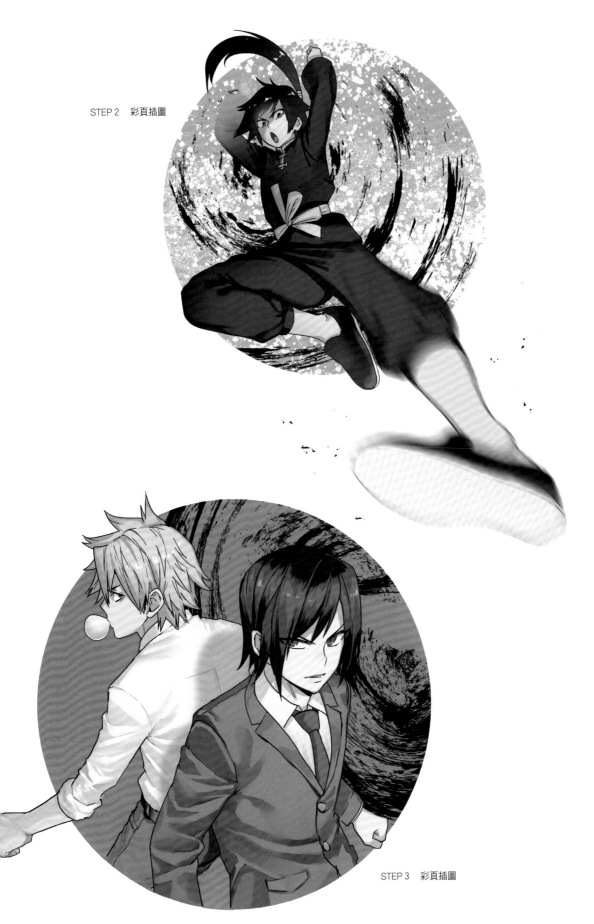

STEP 2　彩頁插圖

STEP 3　彩頁插圖

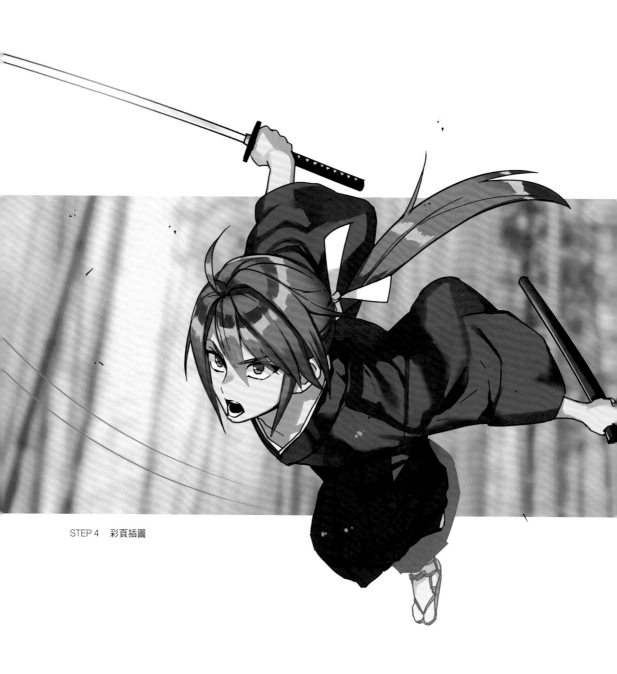

STEP 4　彩頁插圖

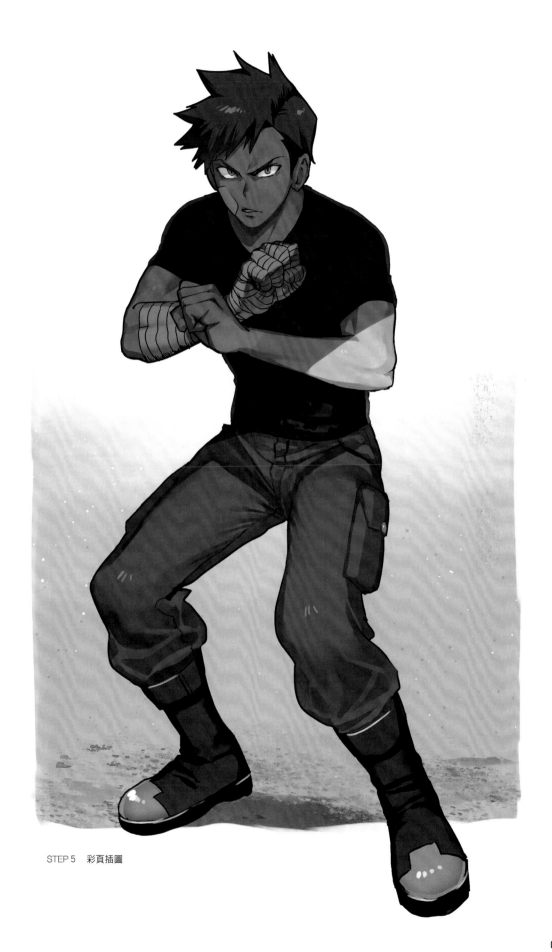

STEP 5　彩頁插圖

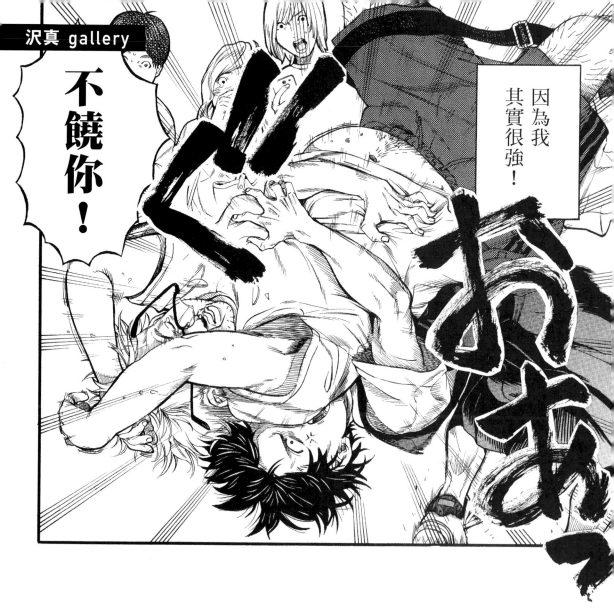

因為我其實很強！

不饒你！

早安——…個頭啊，都中午了耶，乙女～

我對色狼使出德式後橋背摔結果就遲到了。

啊哈哈——

2-5

早安啊～～

叮——噹
叮——噹…

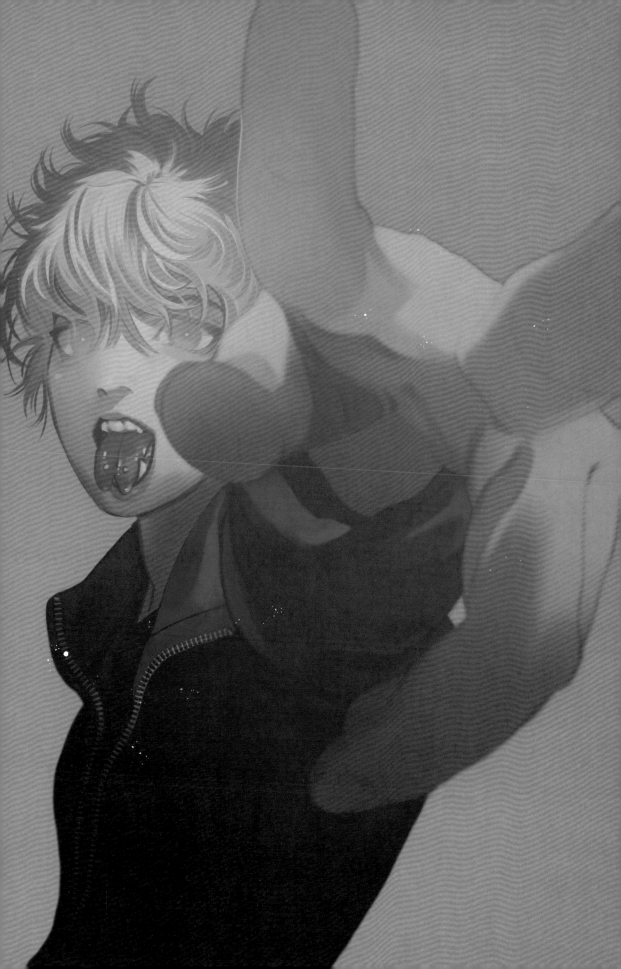

# Contents

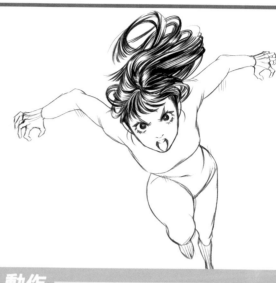

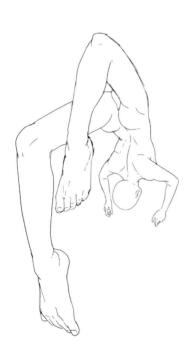

## STEP 1　動作

## STEP 2　體術

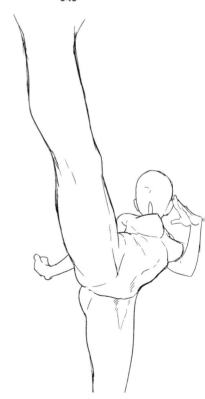

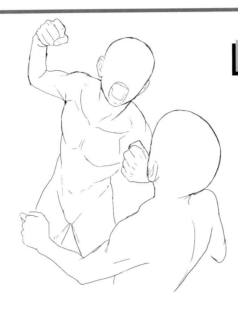

## STEP 4　武器

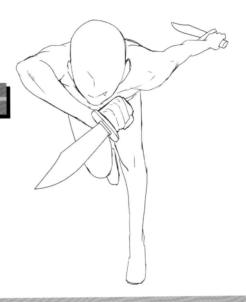

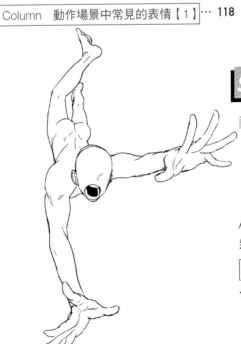

## STEP 5　各種反應

# 首先從基礎開始！
# 繪出男女體型差異

本章將簡單介紹作畫時應該要注意的男女體型差異，
說明骨骼、肌肉、關節等處的呈現及描繪方式。

正面

★POINT
男性
充滿骨感、有稜有角，以較偏直線型的概念去構圖。

★POINT
女性
記得要表現出較圓潤柔軟的曲線。

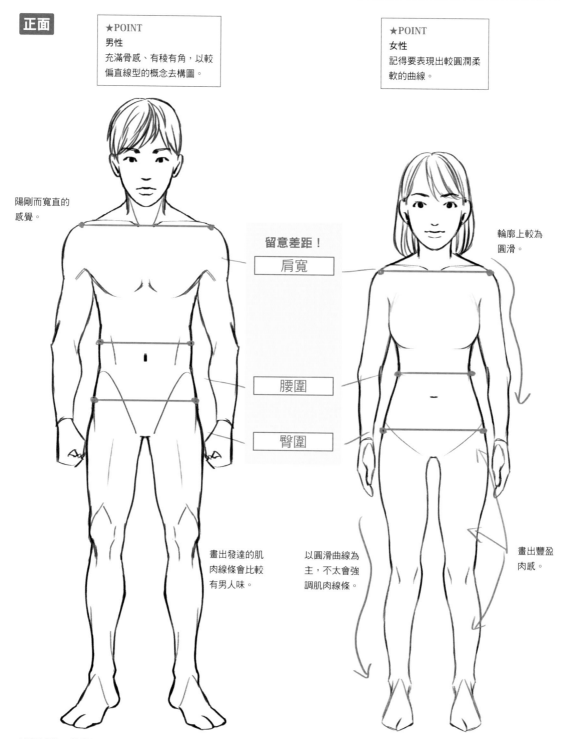

陽剛而寬直的感覺。

留意差距！

肩寬

腰圍

臀圍

輪廓上較為圓滑。

畫出發達的肌肉線條會比較有男人味。

以圓滑曲線為主，不太會強調肌肉線條。

畫出豐盈肉感。

本頁範例為一般常見的男女體型，繪製時可加入自己的想法調整。

### 背面

男女體型細部構造也有許多不同，可留意加入變化。描繪時試著調整肩膀輪廓、肩胛骨、關節等大小及厚度，表現出男女體態的差異。

脖子、肩胛骨、關節的大小都不同。

描繪時記得表現出各部位寬度與厚度的差別。

關節較大。

寬度不同。

關節較不明顯。

以較結實、偏四角形的感覺描繪。

描繪出渾圓的份量感。

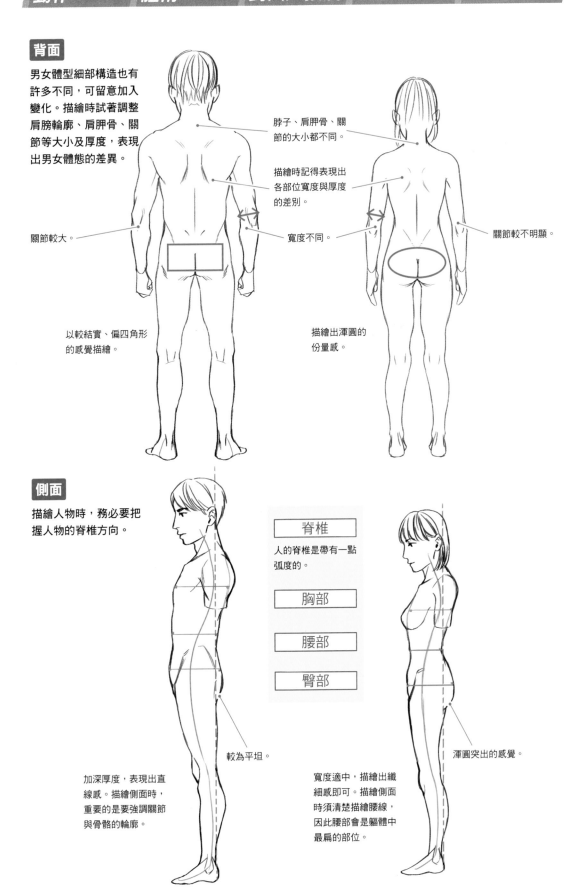

### 側面

描繪人物時，務必要把握人物的脊椎方向。

脊椎

人的脊椎是帶有一點弧度的。

胸部

腰部

臀部

較為平坦。

渾圓突出的感覺。

加深厚度，表現出直線感。描繪側面時，重要的是要強調關節與骨骼的輪廓。

寬度適中，描繪出纖細感即可。描繪側面時須清楚描繪腰線，因此腰部會是軀體中最扁的部位。

## 手臂上舉時的背部肌肉走向

〈左為男性，右為女性〉

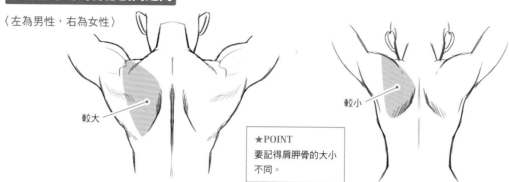

較大

較小

★POINT
要記得肩胛骨的大小不同。

## 舉手時的腋下（正面）

以「層山交疊」的感覺去勾勒肌肉紋理的立體感。

描繪出纖細柔軟的感覺，胸部會受拉上提。

## 舉手時的腋下（側面）

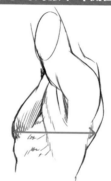

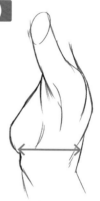

厚實而平坦。

凹凸有緻的曲線。

## 手臂彎舉時的差異

表現出手掌、手臂在粗壯、厚度等方面的差異與變化。

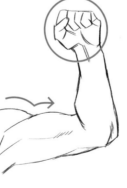

描繪得粗壯點，並畫出隆起的二頭肌。

不要讓關節太顯眼，線條平順。

## 膝蓋彎曲時的差異

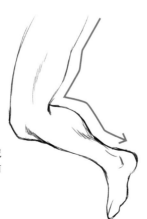

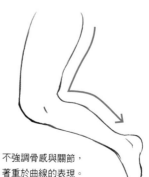

留意肌肉與骨感的呈現，畫得有稜有角。

不強調骨感與關節，著重於曲線的表現。

## 手

觀察為精通之母。不要一開始就想畫得鉅細靡遺，先從簡單的輪廓畫起，按部就班精進吧。

★張開手指時，手掌也會跟著延伸。
記得要表現出每根指頭長短的不同，中指最長。

〈描繪順序〉
### ●手背

①首先構築骨架，畫出鐵絲般的手骨線，肌肉範圍像隔熱手套一樣畫上去。
②關節的位置打上○號，標記出輔助線。五指的關節互連時應成弓形。
③拇指的角度和其他四指不同，應朝側上延伸。最後只要修飾外型，畫出關節的骨感及指甲就完成了。

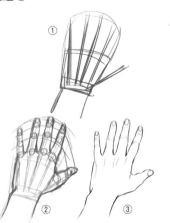

### ●手掌

①與手背步驟相同，先構築出想畫的手部動作骨架圖。
②熟練後可試著將輔助線逐步簡化。
③掌心要呈現出皺褶與柔軟的感覺，想讓掌心皺褶更逼真時，可以試著多畫出幾條掌紋。

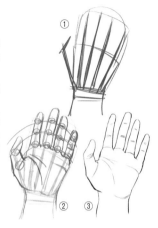

### ●指甲

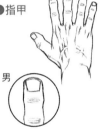

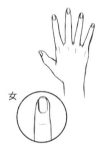

男

・指節偏粗、偏短。
・指甲較寬。
・指甲輪廓呈四角或梯形。
　也可依個人喜好繪出血管或青筋紋路。

女

・指節偏長、偏細。
・指甲較窄。
・指甲輪廓呈縱長橢圓形。
　不過度強調關節及皺褶，才能呈現女性手指的嬌嫩感。

### ●從各種角度觀察手部動作

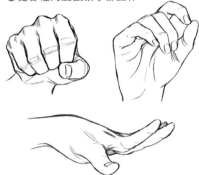

## 腳

〈描繪順序〉

和手一樣，先從簡單的骨架輔助線畫起，再逐步修飾外型。

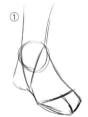

①先大略勾勒出想畫的腳形。以穿有鞋襪的感覺大致決定輪廓即可。

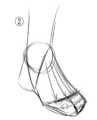

②以足背上方往下延伸的感覺構思骨架走向。關節部分加入弓形排列的輔助線。

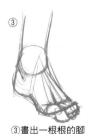

③畫出一根根的腳趾，勾勒出肌肉大概的外型。

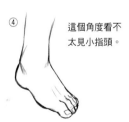

④畫出骨骼、關節凸出的部分，調整外型輪廓後就完成了。

這個角度看不太見小指頭。

### ●從各種角度觀察腳部動作

腳趾墊起時，腳底會形成弧度平緩的曲線，肌肉受到推擠的地方則會出現集中的皺褶。

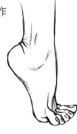

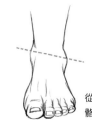

從正面觀察時，腳踝的骨骼是傾斜的。

腳底要畫出內凹的掌心。仔細觀察腳掌從哪裡開始內彎，關節又位於何處。

# 首先從基礎開始！
# 習得透視畫法

所謂透視法，是一種能在插圖中表現出立體空間感的技法。以下所談雖較
偏專門知識，但只要了解這些內容，就能大幅拓展繪圖的眼界。

## 透視圖的結構

在決定透視圖該如何構成時，不妨先設定視點（視線）的基準高度「眼高（eye level）」，以及表現空間深度時參照用的「消失點」。

## 二點透視圖法

使用兩個消失點的遠近圖法。利用這種技法，就能表現出人物、背景等各種圖像的立體感。

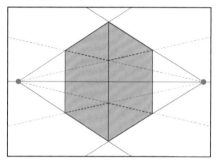

★物體離得越近就越大，離得越遠就越小。
★可以試著以一條連綿不斷的鐵軌或長長的隧道來想像。

> **需要牢記的用語！**
> 《消失點》（左圖內藍色圓點）
> 風景或各種物體離我們越遠，看起來就越小。
> 當遠至極限，要從視線內消失之前，這些物體
> 就會集中成一點，即稱為消失點。
> 《眼高》（左圖內紅線）
> 眼高指的就是視線高度，也是描繪透視圖時的
> 基準線。用以表示「寬度」與「深度」的消失
> 點，都必定會位於這條基準線上。

## 俯瞰與仰視圖

使用三點透視的技法。俯瞰或仰視時，視點會朝上或下移動，因此要再加入表現「高度」的消失點。

俯瞰……自物體的上方向下俯視。

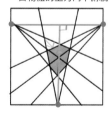

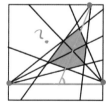

NG！
三點透視圖會表現三個
軸向的深度，通過「高
度」消失點的中心線和
眼高線應互相垂直。

仰視……自物體的下方朝上仰望。

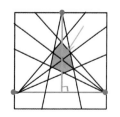

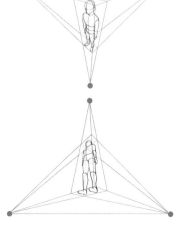

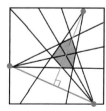

OK！
繪製傾斜構圖時，須將
眼高線設定成斜向。讓
畫面稍微傾斜，就能提
升構圖給人的動感。

## 俯瞰

先從較易懂的角度構思想畫的姿勢。以下是繪製透視圖時的參考要點。

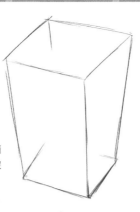

①畫一個向下俯視的六面體。不用畫得太工整也沒關係。

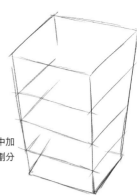

②在六面體中加入輔助線，劃分空間。

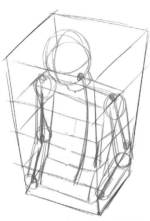

③參考這些輔助線，繪製出人物的骨架線；此部分重點是將手臂、脖子等部位想像成圓筒狀或六面體，以立體的概念去思考。

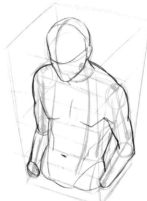

以骨架線為基礎，畫上肌肉。

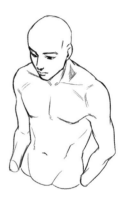

最後以實線對全體外形做修整即告完成。

## 仰視

仰視與俯瞰只是視點不同，整體概念則是一樣的。先從自己覺得比較簡單的視點開始反覆練習，或許會更好上手。

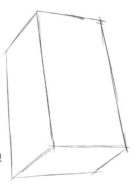

畫一個朝上仰視的六面體。

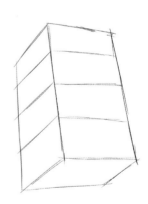

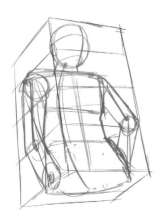

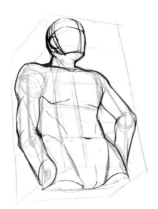

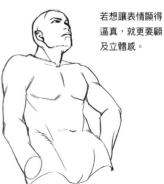

若想讓表情顯得逼真，就更要顧及立體感。

## 利用透視圖繪製的姿勢範例

以想畫的動作為基礎，配合透視技法描繪看看吧！剛開始練習時，可以先將角色畫在六面體空間內，待逐漸掌握手感，再循序挑戰各種構圖。

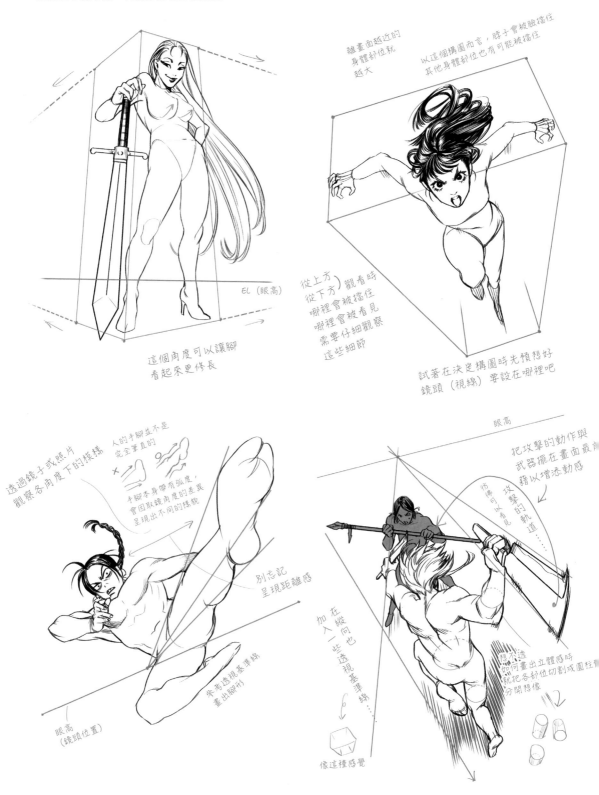

離畫面越近的身體部位就越大

以這個構圖而言，脖子會被臉擋住
其他身體部位也有可能被擋住

從上方）觀看時
從下方）
哪裡會被擋住
哪裡會被看見
需要仔細觀察
這些細節

EL（眼高）

這個角度可以讓腳
看起來更修長

試著在決定構圖時先預想好
鏡頭（視線）要設在哪裡吧

透過鏡子或照片
觀察各角度下的模樣

人的手腳並不是
完全筆直的

手腳本身哪有弧度，
會因取鏡角度的差異
呈現出不同的樣貌

別忘記
呈現距離感

先畫透視基準線
畫出腳形

眼高
（鏡頭位置）

像這種感覺

眼高

把攻擊的動作與
武器擺在畫面最前
藉以增添動感

仿佛可以看見

攻擊的軌道

加
入
一
些
在
縱
向
也
透
視
基
準
線

想不透
如何畫出立體感時
就把各部位切割成圓柱體
分開想像

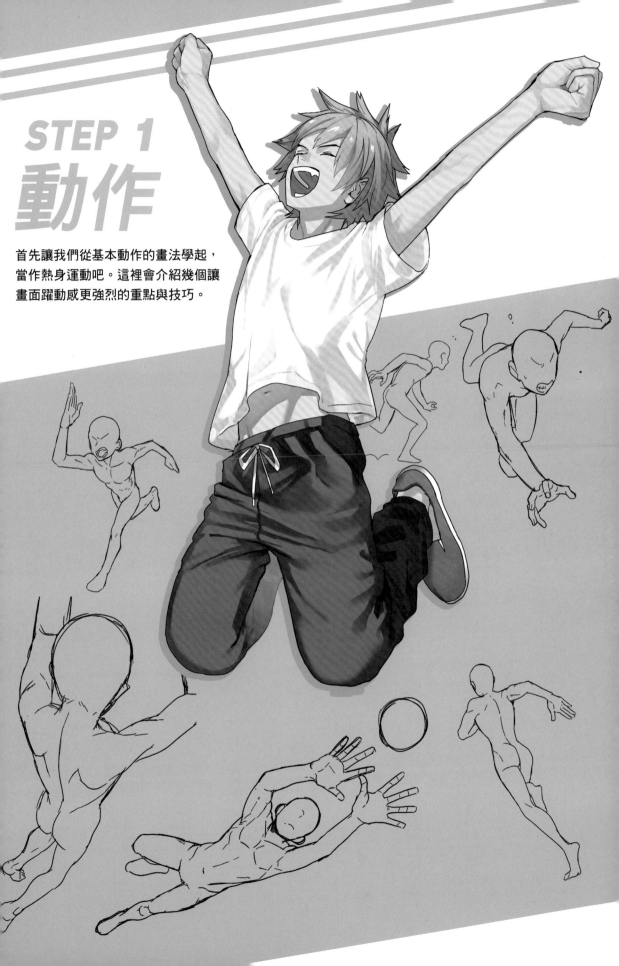

# STEP 1
# 動作

首先讓我們從基本動作的畫法學起，
當作熱身運動吧。這裡會介紹幾個讓
畫面躍動感更強烈的重點與技巧。

# 學習動作相關重點

只要在作畫時意識到手的角度及身體的扭轉，就能令畫面的躍動感更上一層樓。
首先就從基本動作的畫法學起吧。

## 衝刺【1】

掌握住幾種基本的跑步動作。跑步的動作會呈現出手臂擺動的角度、身體的傾斜方式，以及散發躍動感的模樣。

### 向前猛衝

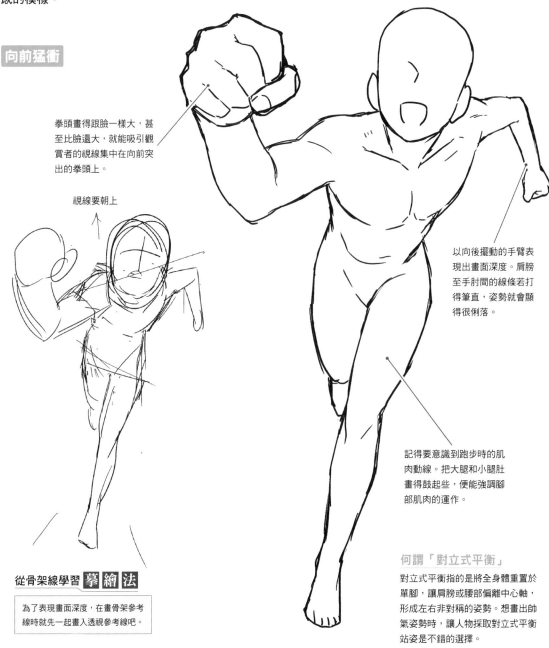

拳頭畫得跟臉一樣大，甚至比臉還大，就能吸引觀賞者的視線集中在向前突出的拳頭上。

視線要朝上

以向後擺動的手臂表現出畫面深度。肩膀至手肘間的線條若打得筆直，姿勢就會顯得很俐落。

記得要意識到跑步時的肌肉動線。把大腿和小腿肚畫得鼓起些，便能強調腳部肌肉的運作。

### 從骨架線學習 摹繪法

為了表現畫面深度，在畫骨架參考線時就先一起畫入透視參考線吧。

### 何謂「對立式平衡」

對立式平衡指的是將全身體重置於單腳，讓肩膀或腰部偏離中心軸，形成左右非對稱的姿勢。想畫出帥氣姿勢時，讓人物採取對立式平衡站姿是不錯的選擇。

## 慢跑動作

由於不是在繪製賽跑動作，所以不要讓手臂擺動幅度過大。此外，記得讓視線投向正前方。

讓汗珠或塵粒飄散能使畫面一口氣充滿動感。簡單好畫效果又驚人，可謂事半功倍，請務必試試看。

構圖時把身體的扭轉也納入考量，就能描繪出美觀的身體曲線，因此可以積極嘗試。

手掌不要握得太緊。略為放鬆的手掌能讓跑步的速度顯得和緩，適合在描繪慢跑時呈現。

## 女性的跑法

相較於男性的跑法，女性的跑步姿勢會呈現出完全不一樣的柔和感。試著掌握這種跑法的身體各處重點吧。

靠頭髮的飄逸表現躍動感。算是繪製女性角色時獨有的表現手法。用柔軟的線條，將秀髮描繪得像是在微風吹拂下充滿空氣感，並隨之擺動的感覺吧。

手掌的角度朝外側傾斜，可以更加表現出女性跑步特色。其他類似手法還有收緊腋下，或讓雙腿呈內八等等。

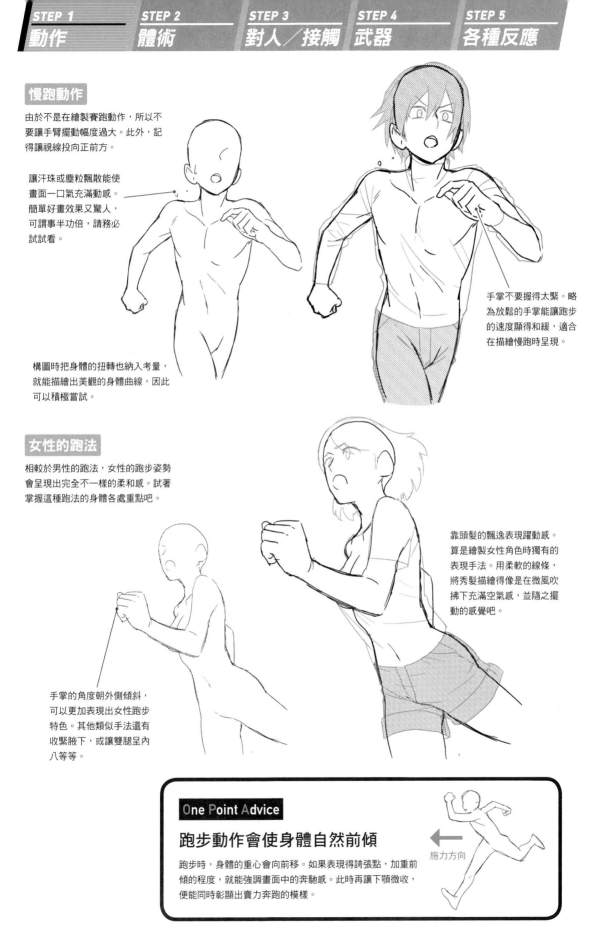

### One Point Advice

### 跑步動作會使身體自然前傾

跑步時，身體的重心會向前移。如果表現得誇張點，加重前傾的程度，就能強調畫面中的奔馳感。此時再讓下顎微收，便能同時彰顯出賣力奔跑的模樣。

施力方向

# 衝刺【2】

下點工夫在取鏡的角度上吧！以下是從各種角度觀看的〈跑步動作〉應用篇。

## 正上方所見的跑步動作

須意識到哪些部分可從正上方看見，哪些部份則看不見。

猛力起步的時候，腳跟一定會踏離地面。因此在這個角度下可將看得到的部分設定成「從腳跟的球狀處到一部分的腳趾」。

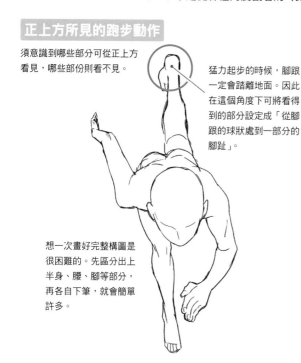

想一次畫好完整構圖是很困難的。先區分出上半身、腰、腳等部分，再各自下筆，就會簡單許多。

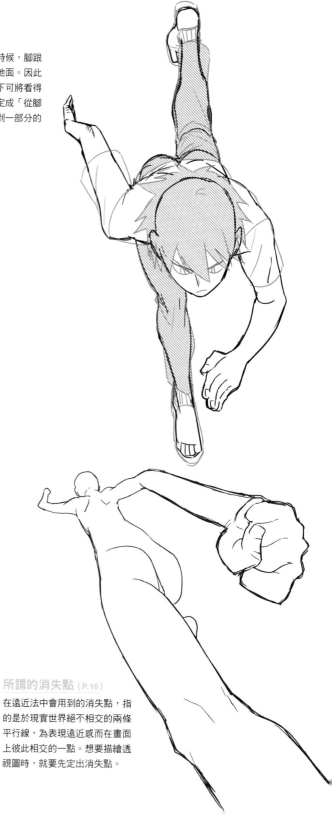

## 後方所見的跑步動作〈透視圖的活用〉

想表現畫面深度時，就要設定消失點。記得讓靠近鏡頭的部分顯得較大，誇張點也無妨，如此便能為畫面添加高潮起伏。

★消失點

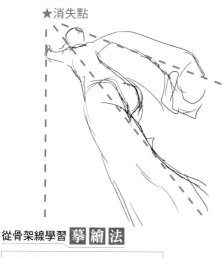

### 從骨架線學習 摹繪法

若打算使用詩飾手法或描繪Q版人物時，務必確實擬定哪些部分需要簡略化。

### 所謂的消失點 (P.16)

在遠近法中會用到的消失點，指的是於現實世界絕不相交的兩條平行線，為表現遠近感而在畫面上彼此相交的一點。想要描繪透視圖時，就要先定出消失點。

**忍者跑法**

奔跑時將雙臂伸擺於身後，是種較為特殊的姿勢。這是二次元獨有的跑法之一，也是在動作漫畫中經常出現的跑法。

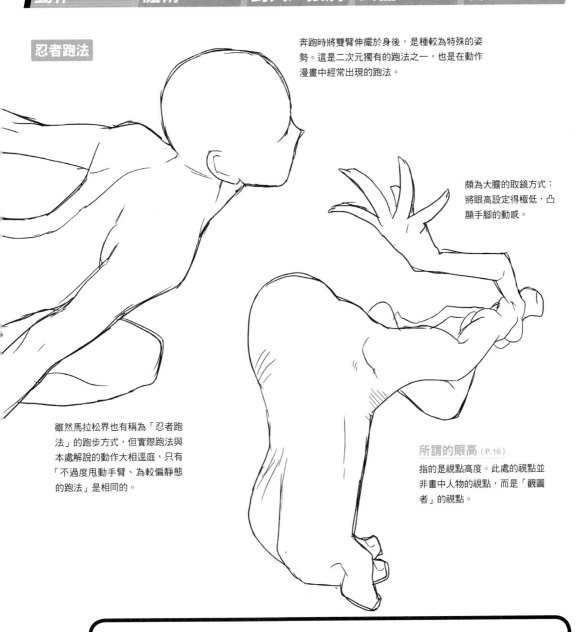

頗為大膽的取鏡方式：將眼高設定得極低，凸顯手腳的動感。

雖然馬拉松界也有稱為「忍者跑法」的跑步方式，但實際跑法與本處解說的動作大相逕庭，只有「不過度甩動手臂、為較偏靜態的跑法」是相同的。

**所謂的眼高**（P.16）

指的是視點高度。此處的視點並非畫中人物的視點，而是「觀圖者」的視點。

## One Point Advice

### 試著加上特效線吧！

在畫面中加上特效線，能催生出單純描繪人物時無法傳遞的躍動感。常用的效果線有「速度線」、「集中線」等，可依場景選擇適合的種類使用。

詳情請參考第46頁。

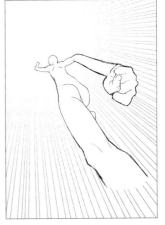

# 衝刺【3】

當前方有追趕目標時，跑步的姿勢、表情與視線就會是描繪上的重點。

## 全力追趕

因為角色在追趕前方的目標，所以就畫出想迎頭趕上的表情吧。

### 手的呈現法

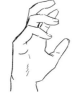

像在握雞蛋一般，手掌形成一個窟窿。

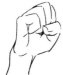

使力緊握的拳頭。

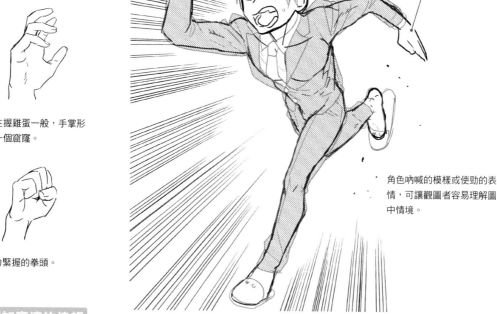

依跑步的情境不同，畫出不一樣的手掌握法吧。手掌緊握的話，可以表現出使勁的感覺。

角色吶喊的模樣或使勁的表情，可讓觀圖者容易理解圖中情境。

## 更加高速的追趕

在人物表情下點功夫，就能一口氣改變畫面中的印象與觀感。

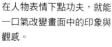

### 從骨架線學習拳繪法

構圖時，把這個取鏡角度下能看見的身體部位，自畫面前方依序區分成4個部分。

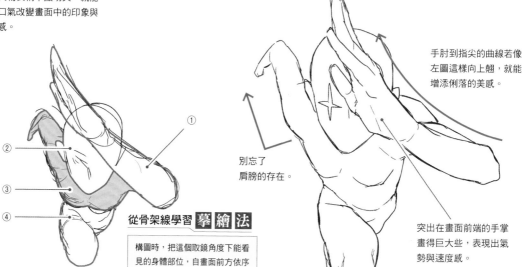

手肘到指尖的曲線若像左圖這樣向上翹，就能增添俐落的美感。

別忘了肩膀的存在。

突出在畫面前端的手掌畫得巨大些，表現出氣勢與速度感。

## 後方所見的〈追趕〉

這種角度下所見跑步動作不易營造出立體感，
因此可透過手臂與腳部的動作表現畫面深度。

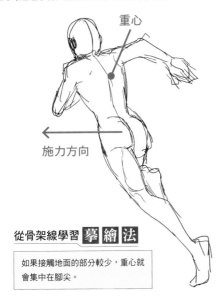

重心

施力方向

### 從骨架線學習 摹 繪 法

如果接觸地面的部分較少，重心就
會集中在腳尖。

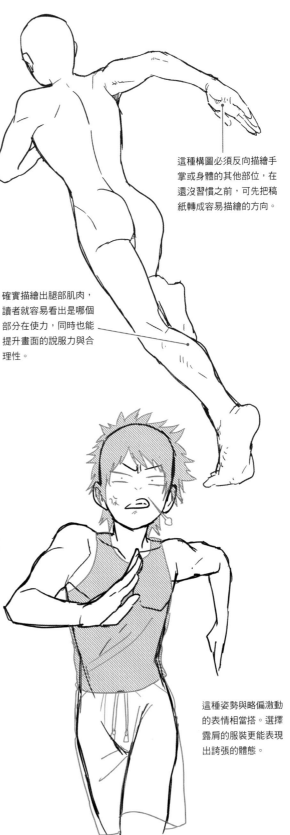

這種構圖必須反向描繪手
掌或身體的其他部位，在
還沒習慣之前，可先把稿
紙轉成容易描繪的方向。

確實描繪出腿部肌肉，
讀者就容易看出是哪個
部分在使力，同時也能
提升畫面的說服力與合
理性。

## 憤怒奔跑

是一種全身緊繃，相當使勁的跑法。實
際用這種架勢跑步很快就會筋疲力盡，
不過繪畫時可將其視為一種誇張的表現
方式。

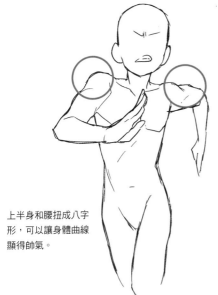

上半身和腰扭成八字
形，可以讓身體曲線
顯得帥氣。

這種姿勢與略偏激動
的表情相當搭。選擇
露肩的服裝更能表現
出誇張的體態。

# 衝刺【4】

這種試圖逃離追趕者的跑法，只要描繪出恐怖或焦急的表情，就能自然而然表現出情境。

## 全力逃命跑法

將手臂畫得遠高過胸口，可以令畫面氣勢大增。

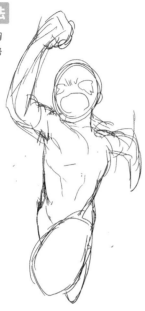

### 從骨架線學習 摹 繪 法

描繪骨架參考線時線條的氣勢很重要，多下筆幾次調整出理想外型吧。

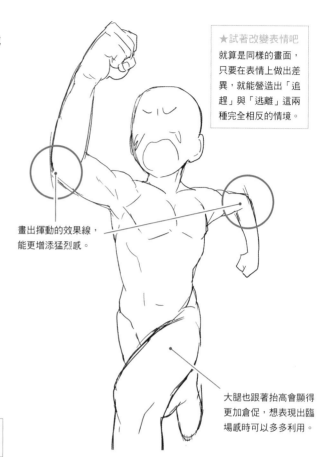

★試著改變表情吧
就算是同樣的畫面，只要在表情上做出差異，就能營造出「追趕」與「逃離」這兩種完全相反的情境。

畫出揮動的效果線，能更增添猛烈感。

大腿也跟著抬高會顯得更加倉促，想表現出臨場感時可以多多利用。

## 驚慌失措跌倒

試著畫畫看拐到腳的場面吧。除了人物之外，也可以把石子、高低差、地面的凹洞等跌倒的原因畫出來。

需確實掌握好脖子與腰部等會被遮住的部位是什麼狀況。

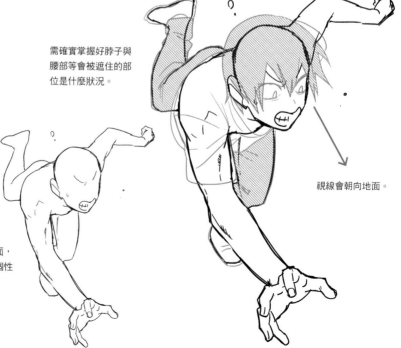

視線會朝向地面。

雖然不是什麼帥氣的場面，但想表現出角色的冒失個性時很好用。

## 留心背後的狀況

使用在不停回頭確認追趕者情況的場面。
追趕者可能是熊、怪獸，甚至是大圓石等，
各種狀況應有盡有。描繪時先預想好面對
不同的追趕者時，角色分別會做出哪些反
應吧。

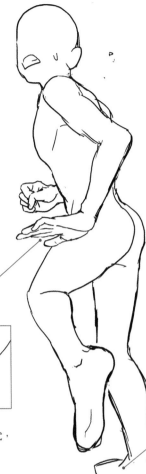

★透過手部動作表現內心狀態
・右手緊握，展現逃跑的意志。
・左手微張，表示對追趕者的抗拒。

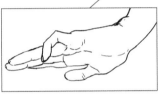

【側面所見手掌擴大圖】
仔細觀察手掌與手指的各種呈現方式，
並練習描繪各種角度至熟練吧。

部分重心落於右腳，
身體向前傾的同時讓
左腳上抬，表現出一
種不穩定的感覺。

情境設定為邊跑邊向後看，
因此以胸肌後轉、腹肌朝前
的概念去描繪，就能畫出扭
轉的感覺。

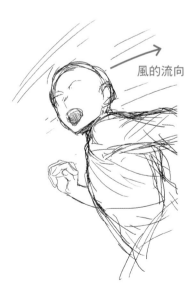

風的流向

從骨架線學習 掌 繪 法

速度線的參考線除了直線，還可以
帶點弧度，更能表現出奔馳感。

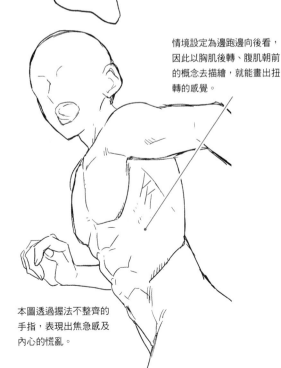

本圖透過握法不整齊的
手指，表現出焦急感及
內心的慌亂。

# 跳躍【1】

練習描繪運用彈力高高跳起的模樣。

## 大幅度高跳

高舉雙臂向上延伸的跳躍。

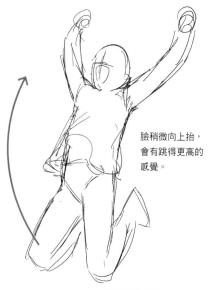

臉稍微向上抬，
會有跳得更高的
感覺。

### 從骨架線學習 摹繪法

讓身體曲線呈現出向後微彎的弧度。

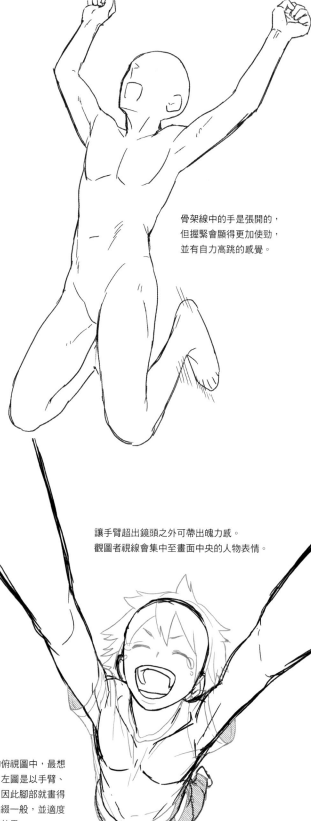

骨架線中的手是張開的，
但握緊會顯得更加使勁，
並有自力高跳的感覺。

讓手臂超出鏡頭之外可帶出魄力感。
觀圖者視線會集中至畫面中央的人物表情。

## 自上俯瞰的跳躍圖

所謂俯瞰（P.16）

即自高處向下俯視。深度則透過設定「向
下集中」的消失點來表現。

描繪前可先思考人物俯視圖中，最想
凸顯的是哪些部分。左圖是以手臂、
臉、上半身為主題，因此腳部就畫得
十分微小，就像是點綴一般，並適度
放大上半身做出誇張效果。

## 女孩子的跳躍（正面）

跑步姿勢可以帶出女孩子獨特的感覺，跳躍姿勢當然也不例外。比起跳起的躍動感，要更著重於畫面呈現的飄浮感。

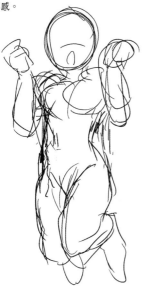

腋下夾緊、手腕外彎。跟描繪跑步姿勢相同，手腕向外彎可以一口氣提升女孩子的感覺。

★以舉止表現出差異
・雙腿合攏。
・雖然也跟個人喜好有關，但腋下夾緊會看起來像更女性的動作。

### 從骨架線學習 摹 繪 法

以輕輕跳起後飄浮在半空中的感覺下筆，線條多以曲線為主。

## 女孩子的跳躍（側面）

比正面圖更容易表現出立體感。

頭髮並非在起跳的瞬間飄盪，而是在開始落下的瞬間才飄起。

小腿緊貼臀部，就能讓人物起跳後的滯空時間看起來更長，可以營造出漂浮在空中的感覺。

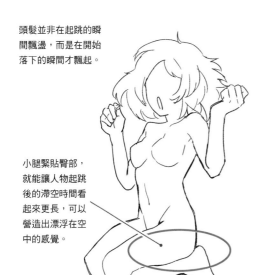

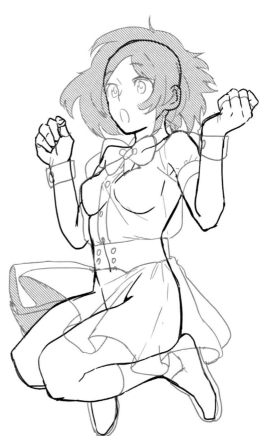

# 跳躍【2】

手腳大幅張開，表現出大膽與活潑的跳法。

## 大字形跳法

大幅伸展的手腳會自然帶出開朗的表情，是個朝氣蓬勃的姿勢。

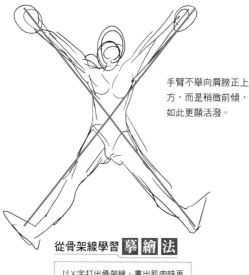

手臂不舉向肩膀正上方，而是稍微前傾，如此更顯活潑。

### 從骨架線學習 摹 繪 法

以X字打出骨架線，畫出肌肉時再調整弧度。

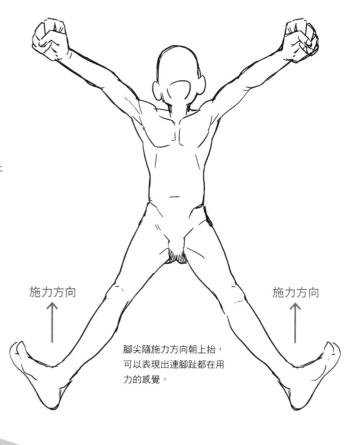

施力方向

施力方向

腳尖隨施力方向朝上抬，可以表現出連腳趾都在用力的感覺。

## 利用圖形協助構思

三角形是繪製骨架參考線時常用的參考圖形。另外，並沒有一次只能使用一種參考圖形的規定，可試著以三角形＋圓形之類的方式嘗試各種組合，找出有趣的構圖。

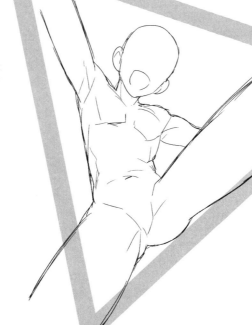

### 從骨架線學習 摹 繪 法

為了增添畫面的躍動感，除了透視基準線之外，也有以圖形作為參考線來構思姿勢的方式。可以多嘗試將圖形轉成各種不同角度，再來配置骨架。

**使勁猛跳**

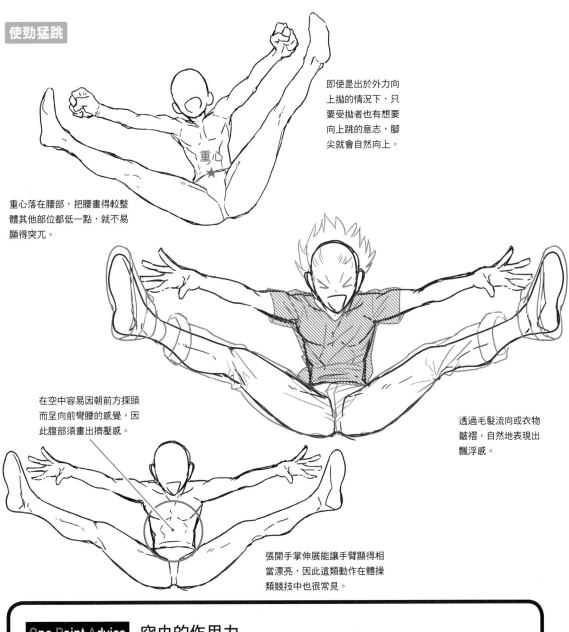

即使是出於外力向上拋的情況下，只要受拋者也有想要向上跳的意志，腳尖就會自然向上。

重心落在腰部，把腰畫得較整體其他部位都低一點，就不易顯得突兀。

在空中容易因朝前方探頭而呈向前彎腰的感覺，因此腹部須畫出擠壓感。

透過毛髮流向或衣物皺褶，自然地表現出飄浮感。

張開手掌伸展能讓手臂顯得相當漂亮，因此這類動作在體操類競技中也很常見。

---

**One Point Advice　空中的作用力**

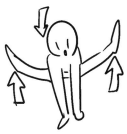

自行跳躍時，會因為腳部上抬的反作用力，使手臂和上半身朝下擺。或許可用「跳箱」動作來想像肢體的運作。

四肢都朝上擺的話，看起來就像是遭外力上拋，然而也適合用來表現向下墜落的肢體狀態。

# 跳躍【3】

在運動競技下常見的橫向跳躍動作。

## 飛身接球（足球）

常見於足球守門員的動作。

施力方向

為增加可接觸到球的
手掌面積，連指尖都
用力打直。

重心

### 從骨架線學習 摹繪法

基本上身體重心會放在腰部，但隨
著動作變換重心也會隨時改變。

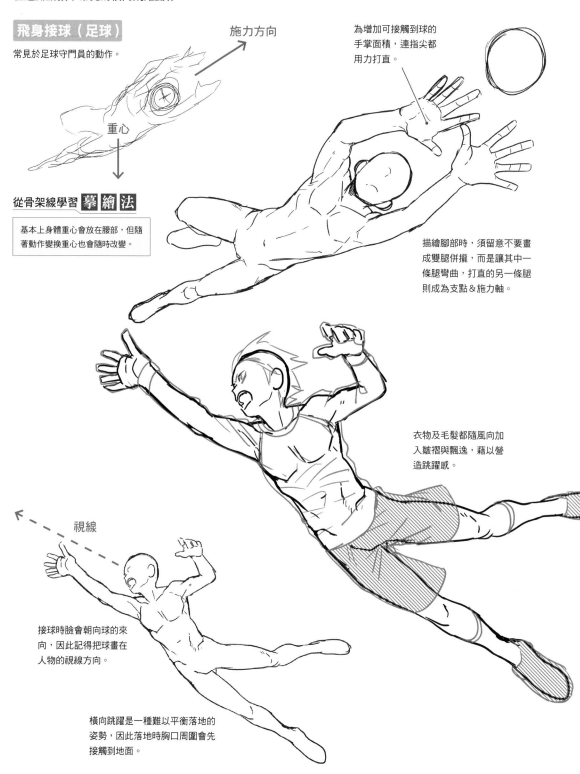

描繪腳部時，須留意不要畫
成雙腿併攏，而是讓其中一
條腿彎曲，打直的另一條腿
則成為支點＆施力軸。

衣物及毛髮都隨風向加
入皺褶與飄逸，藉以營
造跳躍感。

視線

接球時臉會朝向球的來
向，因此記得把球畫在
人物的視線方向。

橫向跳躍是一種難以平衡落地的
姿勢，因此落地時胸口周圍會先
接觸到地面。

## 飛身接球（棒球）

常用於縱身一躍接殺出局的場面，在腦中想像引起觀眾歡呼的精采表現來作畫吧。

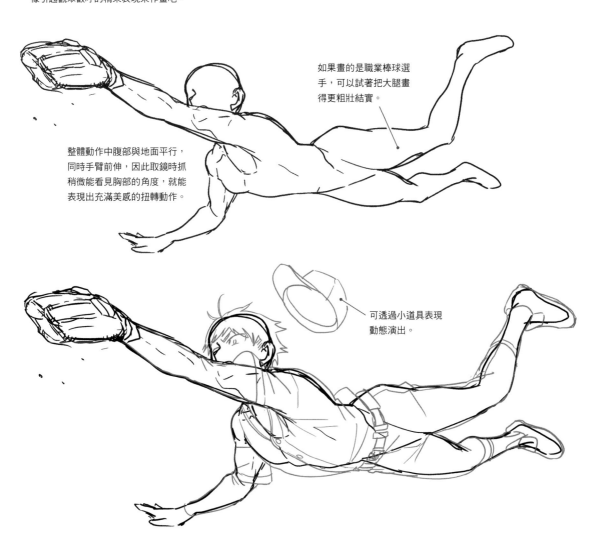

如果畫的是職業棒球選手，可以試著把大腿畫得更粗壯結實。

整體動作中腹部與地面平行，同時手臂前伸，因此取鏡時抓稍微能看見胸部的角度，就能表現出充滿美感的扭轉動作。

可透過小道具表現動態演出。

### One Point Advice

## 運動競技中會用到的道具

網球、排球、籃球等不同的球類競技中，都會使用專門獨特的球，材質與尺寸也各有千秋。有的球光滑、有的球粗糙，因此在作畫之前先釐清目標球種的材質，也是讓畫技精進的重要訣竅之一。

除了球之外，有時也須補充手套或球拍等道具的相關專業知識。不妨在平時就多留心觀察、掌握構造及用途等大致重點，如此一來，要實際動手畫時就不必愁書到用時方恨少。

運動用品會因廠牌不同而有不同造型，試著多觀察並選擇喜歡的款式畫畫看吧。此外，選手位置或使用者的喜好也會影響道具的穿戴或使用方法，須多加注意。

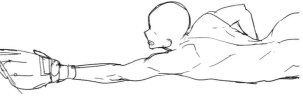

# 落下

掌握住主動＆強制落下時所擺出的不同動作重點。

## 朝下跳落

可從手臂上舉的位置，推敲出起跳處的高度。

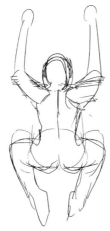

向下跳時，視線自然也會朝下看，因此取鏡時要留意頭部的呈現角度。

手腳張開的跳姿會顯得豪邁、有男子氣概。

左右腳不對稱，可以營造出動態時間差，令動感加分。

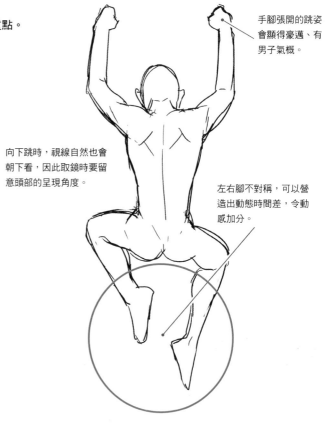

### 從骨架線學習 摹 繪 法

若從背後取鏡，骨架參考線可畫在肩膀、腰部、關節連接處等部位。

## 俯瞰時的朝下跳落

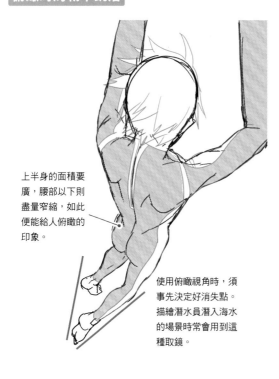

上半身的面積要廣，腰部以下則盡量窄縮，如此便能給人俯瞰的印象。

使用俯瞰視角時，須事先決定好消失點。描繪潛水員潛入海水的場景時常會用到這種取鏡。

## 仰望時的朝下跳落

手腳各自擺向不同角度與方向可以增添動感，挺胸則能帶出夾緊臀部、身體用力向前弓的感覺。

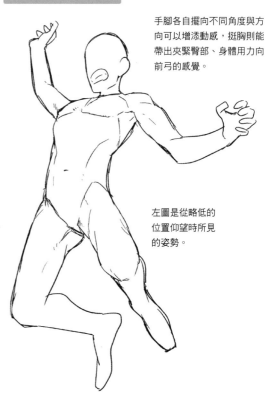

左圖是從略低的位置仰望時所見的姿勢。

## 自高處向下跳落

雙臂稍微上舉會比起夾緊腋下
更有臨場感。

試著以「表現出充滿女
性感覺的柔軟體態」為
重點描繪。

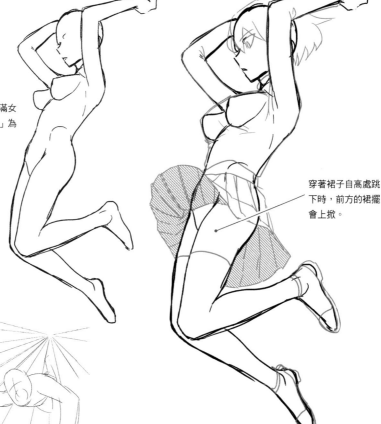

穿著裙子自高處跳
下時，前方的裙擺
會上掀。

## 急墜

從相當高的地方急墜
的情境。

## 從骨架線學習 摹 繪 法

將消失點定在畫面上半部，藉此
決定透視基準線吧。

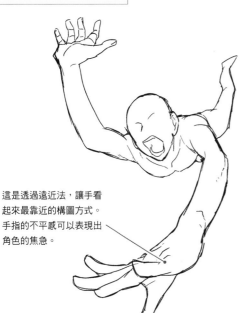

這是透過遠近法，讓手看
起來最靠近的構圖方式。
手指的不平感可以表現出
角色的焦急。

## One Point Advice

### 以手臂位置表現角色意志

若角色是自行向下跳，手臂會隨著作用力的方向
擺動；相對地，若是出於非自願的下墜情況，手
臂或手掌會本能地向前擺出抵抗的動作。試著以
這種方式思考構圖，讓角色在畫面中做出生動的
演技吧。

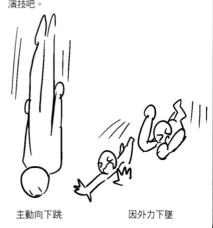

主動向下跳　　　　因外力下墜

# 著地

安全的著地方式需要透過全身承受身體的重力。

## 三點著地

帥氣的著地動作能連接後續姿勢，代入帥氣的動作戲場景。

視線稍微向上看。

下蹲腳後腳跟朝上，只以腳尖接地。

手掌不要整張貼地，而是只有第一指節按在地面。

接觸地面的部分。

臀大肌向下垂，衣褲皺褶往胯下集中。

改變取鏡角度的構圖。採用仰角取鏡更能帶出畫面的動感。

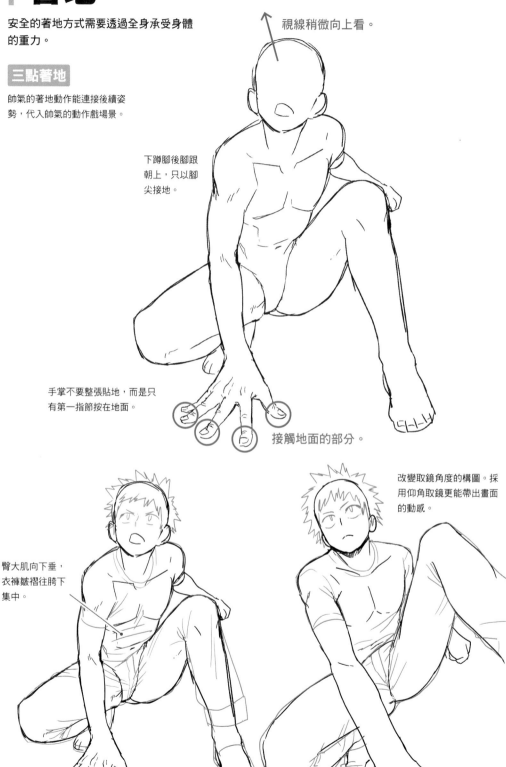

## 單腿平伸的三點著地

比起手腳平行，讓手臂往身後擺看起來會更性格。

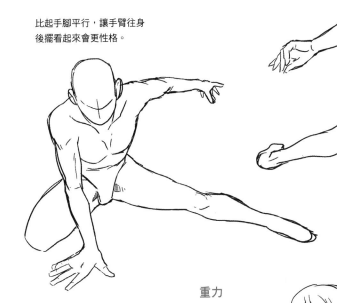

著地的部分為右手、右腳腳尖、左腳腳側邊這三處，左手臂則用來調整全身的平衡。

## 著地（女性角色）

重力

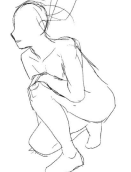

想為畫面加入動態要素時，女性的長髮是一項相當有效的利器。以著地動作而言，在落地的瞬間，頭髮會暫時飄浮在半空中，晚一拍才垂落下來。

### 從骨架線學習 摹 繪 法

頭髮會較慢受到重力吸引，利用時間差詮釋出毛髮的動向。

## 雙手觸地式著地

帶有非人類感的姿勢。適合用來描繪敵方角色。

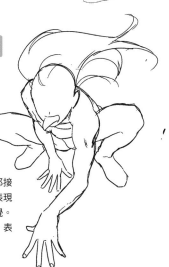

身體前屈，雙手雙腳都接地的著地動作，可以表現出脫離常人範疇的感覺。配上自己喜歡的表情，表現出角色個性吧。

## 衝勢過猛的著地

因下降的勢頭過猛，沒辦法於著地時精準停下的情況。

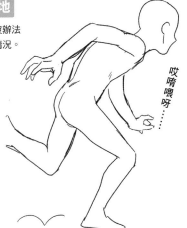

哎唷喂呀……

試著表現出失去平衡的不穩定感，加上一些彈地的效果線也不錯。

037

# 翻轉

為使全身在半空中翻轉，手腳皆會以獨特方式使力。將使勁動作納入考量，營造出翻轉的躍動感吧。

## 前空翻

下圖是前空翻分解參考圖。首先在助跑後急剎車，起跳
後抱住弓起的雙腳向前翻轉。可以事先決定頭的頂點，
再考慮讓人物做出何種翻轉動作。

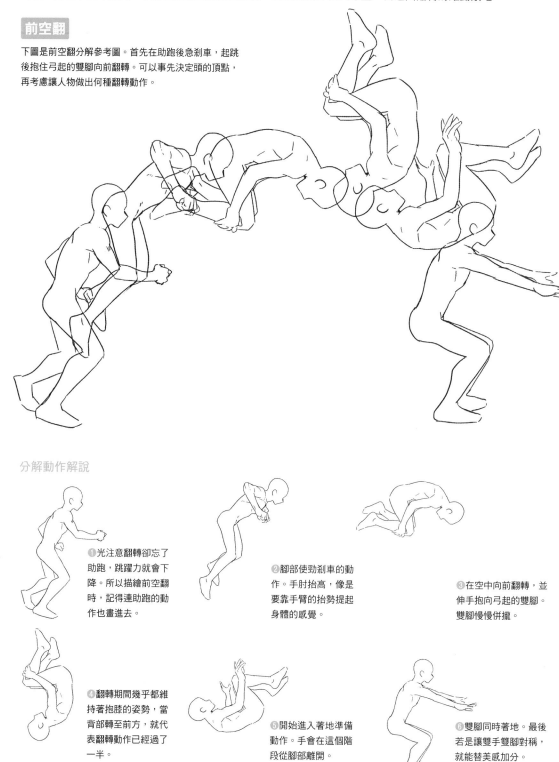

分解動作解說

①光注意翻轉卻忘了
助跑，跳躍力就會下
降。所以描繪前空翻
時，記得連助跑的動
作也畫進去。

②腳部使勁剎車的動
作。手肘抬高，像是
要靠手臂的抬勢提起
身體的感覺。

③在空中向前翻轉，並
伸手抱向弓起的雙腳。
雙腳慢慢併攏。

④翻轉期間幾乎都維
持著抱膝的姿勢，當
背部轉至前方，就代
表翻轉動作已經過了
一半。

⑤開始進入著地準備
動作。手會在這個階
段從腳部離開。

⑥雙腳同時著地。最後
若是讓雙手雙腳對稱，
就能替美感加分。

## 後空翻

這是雙手不著地的後空翻。與前空翻最大的差別，就是角色會看著地面著地。

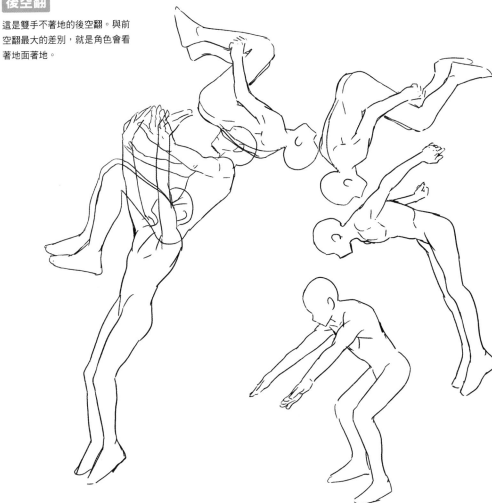

分解動作解說

❶雙臂高舉，朝偏斜上的方向使勁起跳。單靠腕力無法完全翻轉成功，因此起跳時身體是從蹲姿朝後起身。

❷描繪時可以加入雙腳向上抬起的姿勢。

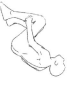
❸在此階段，頭部已經開始朝向地面翻轉。接下來角色就會一邊翻轉一邊下降。

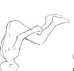
❹腳部的角度不變。有時可以視情況將❸的插圖改變角度使用。

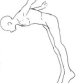
❺將手臂向後擺，或是由後向前揮，可讓動作顯得更加帥氣。

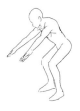
❻要精準地落地站穩或許很困難，但著地時若能讓雙腳對稱就會顯得俐落帥氣。

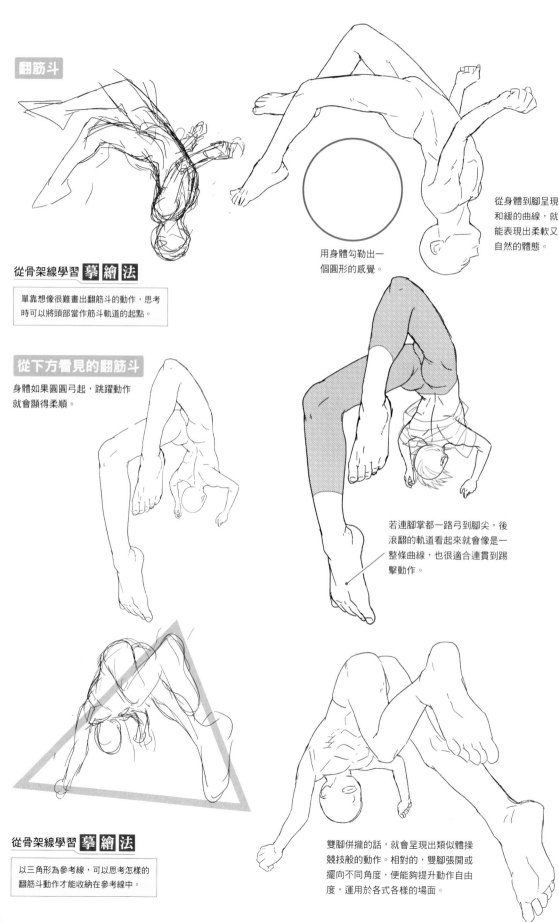

## 翻筋斗

### 從骨架線學習 摹繪法

單靠想像很難畫出翻筋斗的動作,思考時可以將頭部當作筋斗軌道的起點。

### 從下方看見的翻筋斗

身體如果圓圓弓起,跳躍動作就會顯得柔順。

### 從骨架線學習 摹繪法

以三角形為參考線,可以思考怎樣的翻筋斗動作才能收納在參考線中。

用身體勾勒出一個圓形的感覺。

從身體到腳呈現和緩的曲線,就能表現出柔軟又自然的體態。

若連腳掌都一路弓到腳尖,後滾翻的軌道看起來就會像是一整條曲線,也很適合連貫到踢擊動作。

雙腳併攏的話,就會呈現出類似體操競技般的動作。相對的,雙腳張開或擺向不同角度,便能夠提升動作自由度,運用於各式各樣的場面。

### 迴旋

右圖介紹滑冰競技中常見的迴旋動作。

重心

迴旋（施力）方向

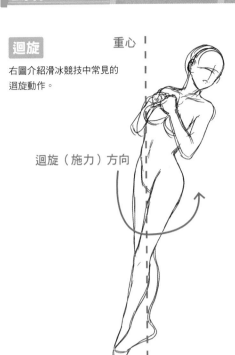

#### 從骨架線學習 摹 繪 法

設定參考線時先決定重心與迴旋方向，再讓身體配合迴旋方向傾斜。

滑冰選手的跳躍＆迴旋，大致上可分成2種：一是以冰鞋的刃尖點冰起跳，二是利用冰刃起跳。

雙腳左右交纏而非併攏，即可增加畫面的競技感。

### 轉身

這裡要介紹打籃球時會出現的運球轉身，是以軸心腳為中心讓身體轉向的動作。

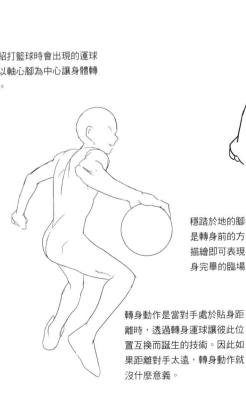

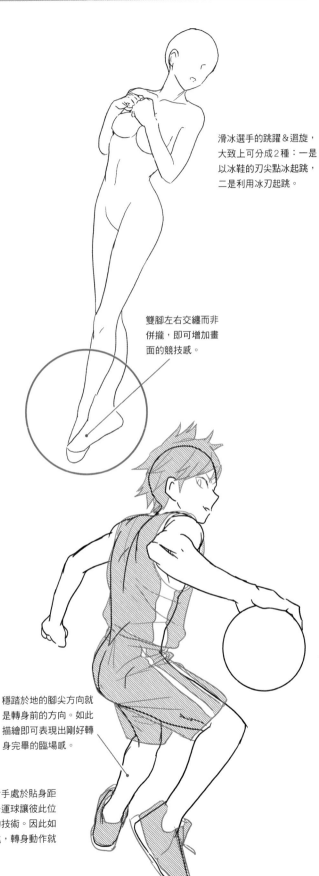

穩踏於地的腳尖方向就是轉身前的方向。如此描繪即可表現出剛好轉身完畢的臨場感。

轉身動作是當對手處於貼身距離時，透過轉身運球讓彼此位置互換而誕生的技術。因此如果距離對手太遠，轉身動作就沒什麼意義。

### 1 草稿

以 P.28 跳躍動作插圖為範例的完稿過程。草稿乃是插圖的基礎架構，多練習幾次後就試著增加草圖中的細節吧。

### 2 線稿草圖

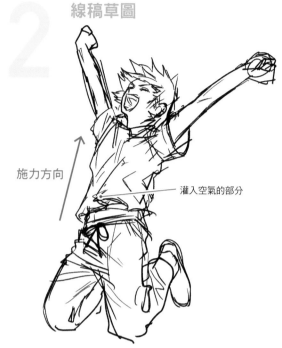

施力方向

灌入空氣的部分

衣服內灌入空氣，因而鼓起露出腹部。描繪線稿草圖時，即可將大致表情、衣物皺褶集中與和緩處等細節盡量畫出。

### 4 塗上底色

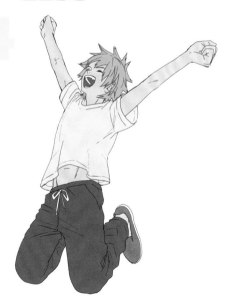

皮膚用色可以決定角色的印象，因此須選擇適合角色形象的用色。此階段也須同時決定衣物與頭髮等其他區域的顏色。

### 5 加入陰影

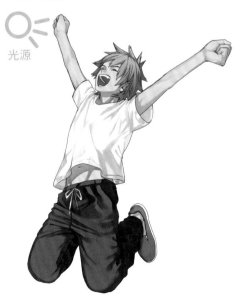

光源

加入陰影可以大幅提升畫面立體感。先決定光源的位置，將光線照不到的部分加上陰影色。

## 3 線稿

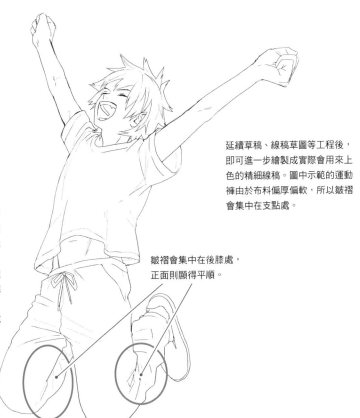

繪製線稿時，會將草圖勾勒出的線條進行變更與修正，最後才會出現定稿；因此務必在此階段描繪出確定的大小細節。特別是表情、毛髮、衣物的線稿成果會大大影響整張圖的完成度，因此盡量多花點時間，注意各處細節，仔細繪製完成線稿。

延續草稿、線稿草圖等工程後，即可進一步繪製成實際會用來上色的精細線稿。圖中示範的運動褲由於布料偏厚偏軟，所以皺褶會集中在支點處。

皺褶會集中在後膝處，正面則顯得平順。

## 6 加上特效、打亮

最後用亮色點綴光澤與弧度。若再加入特殊效果，就能增添彩圖的深度。這張彩圖使用漸層效果覆蓋，並得到與加入特效前別樹一格的風味。建議大家不妨也多多嘗試。

## 7 完成

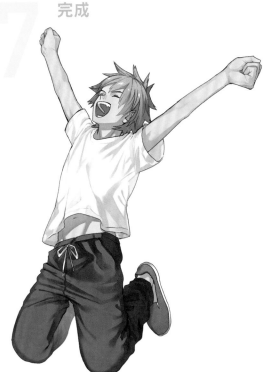

# 試著臨摹看看吧！

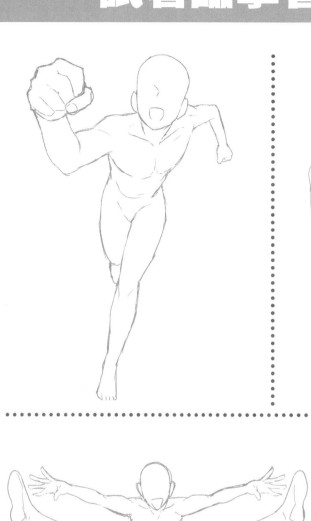

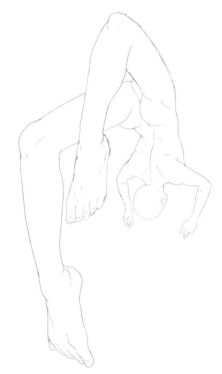

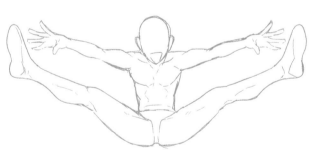

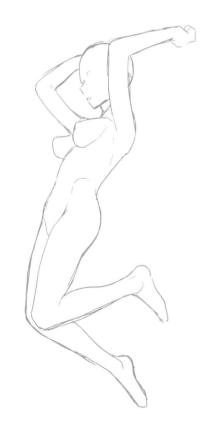

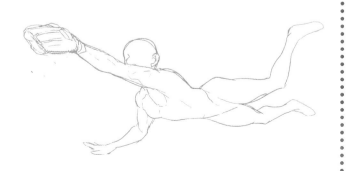

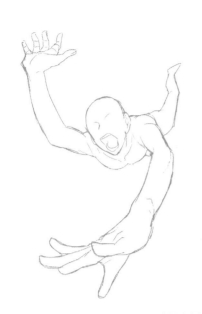

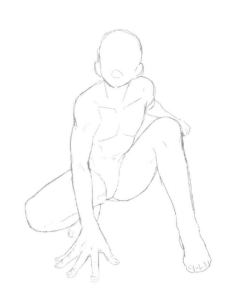

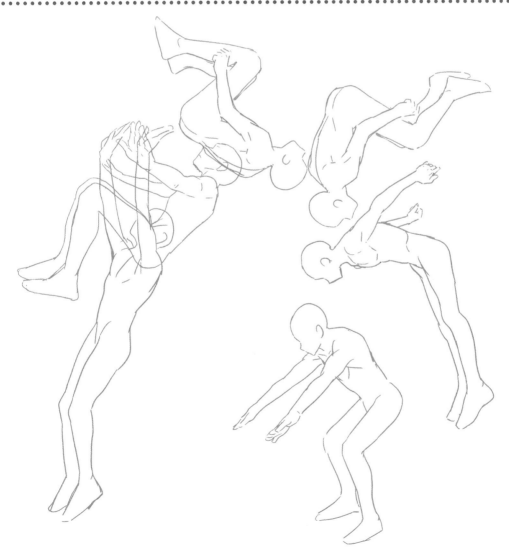

# 效果線的使用法

試著考察如何表現角色動向，以及最想強調的是哪些要素吧！隨著效果線與畫面特效的不同，呈現的感覺也會有天壤之別。

## ● 速度線

速度線可以用來誘導觀賞者的視線，若再配合透視角度替人物加上震動線，速度感就會更為提升。

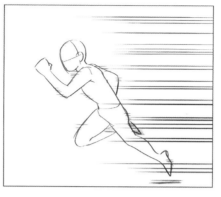

### 速度線的方向
### 會令印象大大改變！

速度線該往哪拉並沒有正確答案，先設想好畫面中要呈現的要素，再自行多方嘗試，找出心目中最有效的速度線拉法吧。

拉線時當然可以人物為中心，但遇到畫有背景的畫面時，沿著背景的透視角度拉線也別有一番風味。

背景的「消失點」與「集中線」的中心

上圖的速度線即是沿地面的透視輔助線所拉成。

將眼高線設定傾斜可帶出畫面的不穩定感，上圖即藉此手法使魄力更上一層樓。

## ●集中線

想強調某處,或想讓觀賞者視線集中
在某處時,就以該處為中心點,拉出
集中線。集中線可在畫面中營造鏡頭
疾速拉近的效果。

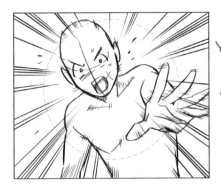

★ POINT
試著找出各種能與構圖及欲呈現要素互相配合
的效果線拉法。

右圖是從下往上拉線,
但其實也可以往反方向
拉線,如此又能為畫面
帶來不一樣的觀感。

規劃人物骨架時,比起重視正確
性,不如對局部施以誇飾法,更
能替動感加分。

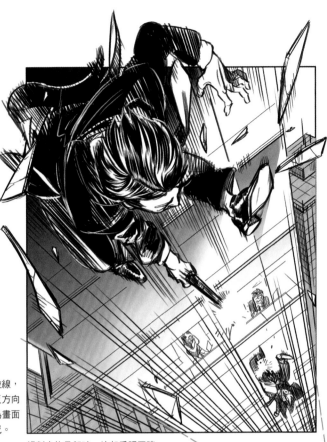

## ●效果音

### ❶沿著透視角度描繪

以發聲源為中心描繪,可製造
臨場感。

### ❷依音質繪製不同字體與造型

配合場景繪製出不同造型的效果音吧。

練習傾聽並找出各種效果音的特色,並在腦海中
揣摩要如何表現這些特徵。效果音可配合攻擊效
果使用,或作為背景音等,用途相當廣泛。

# ● 衝擊波、特殊效果

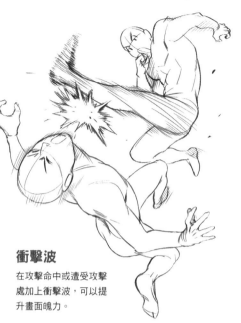

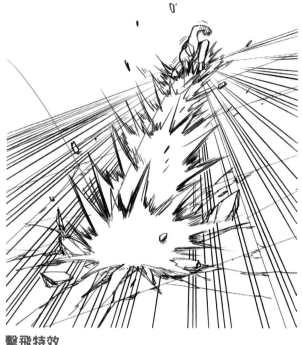

## 衝擊波

在攻擊命中或遭受攻擊
處加上衝擊波,可以提
升畫面魄力。

## 擊飛特效

連續使用擊飛特效,再輔以集中線,便顯得魄力十足。

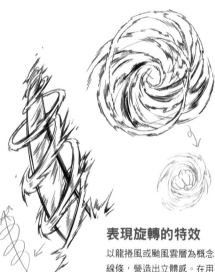

## 斬擊或連擊等
## 攻擊相關特效

反覆繪出線條、留下殘像,可以表現速度
感與勁勢。氣勢是很重要的,以拉出流暢
的線條為目標,一鼓作氣地自由描繪吧。

## 表現旋轉的特效

以龍捲風或颱風雲層為概念,不斷旋轉拉出
線條,營造出立體感。在用途方面,若於特
效中心處畫入拳頭,就可以表現螺旋拳之類
的必殺技。

※以海膽外型為概念的
特效。

## 爆炸特效

決定中心點,周圍設置數個引導
用的圓形輔助線,就會好畫許
多。只要再不規則地加上一些海
膽刺針型效果線,便能表現出爆
炸的猛烈效果。

## 連續打擊與高速移動特效

不要把海膽型特效排得太整齊,盡量分散些。這種
特效可應用在高速橫向移動或以極快動作閃避攻擊
的場面。

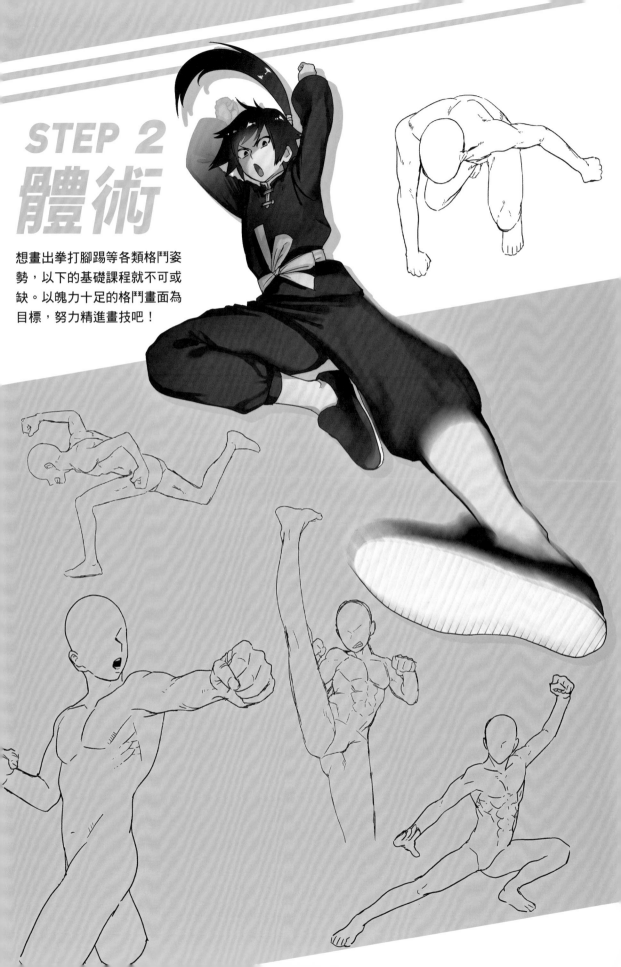

# STEP 2
# 體術

想畫出拳打腳踢等各類格鬥姿
勢，以下的基礎課程就不可或
缺。以魄力十足的格鬥畫面為
目標，努力精進畫技吧！

# 手臂表現動作

拳系打擊為動作場景的基本,以下將介紹各種大幅使用手臂的拳技。

## 超級英雄式正拳

象徵英雄颯爽現身的拳技!畫出大魄力姿勢與豐富躍動感吧。

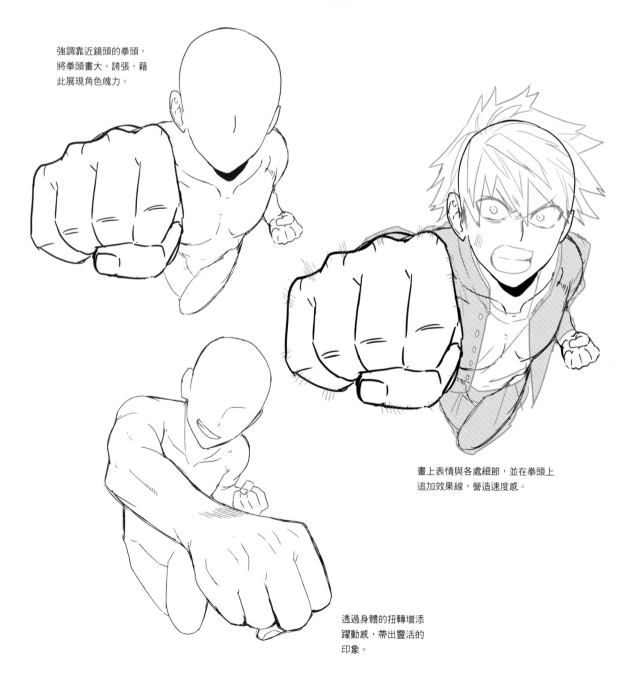

強調靠近鏡頭的拳頭,
將拳頭畫大、誇張,藉
此展現角色魄力。

畫上表情與各處細節,並在拳頭上
追加效果線,營造速度感。

透過身體的扭轉增添
躍動感,帶出靈活的
印象。

# 上鉤拳

拳擊界的知名技巧。彎起手肘向上揮擊的拳技。

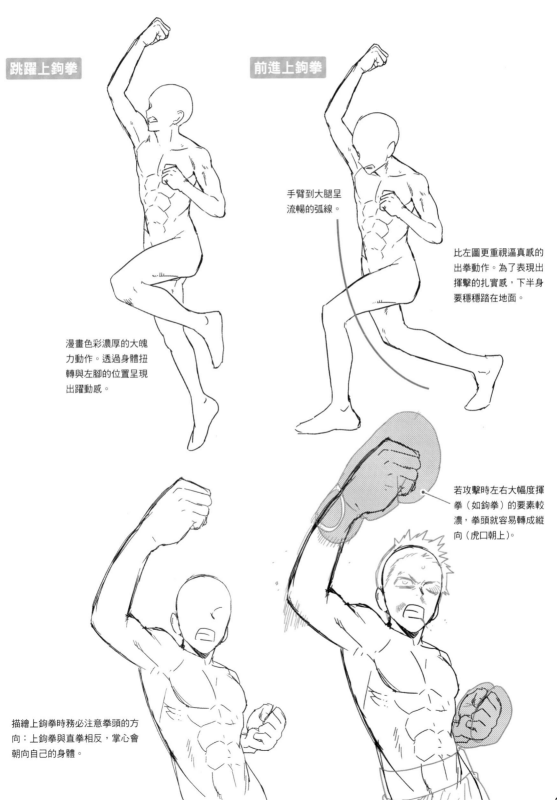

跳躍上鉤拳

前進上鉤拳

手臂到大腿呈
流暢的弧線。

比左圖更重視逼真感的
出拳動作。為了表現出
揮擊的扎實感，下半身
要穩穩踏在地面。

漫畫色彩濃厚的大魄
力動作。透過身體扭
轉與左腳的位置呈現
出躍動感。

若攻擊時左右大幅度揮
拳（如鉤拳）的要素較
濃，拳頭就容易轉成縱
向（虎口朝上）。

描繪上鉤拳時務必注意拳頭的方
向：上鉤拳與直拳相反，掌心會
朝向自己的身體。

# 重心較低的出拳

為傾盡全力揮出的必殺一擊，透過誇張架勢表現出魄力吧。

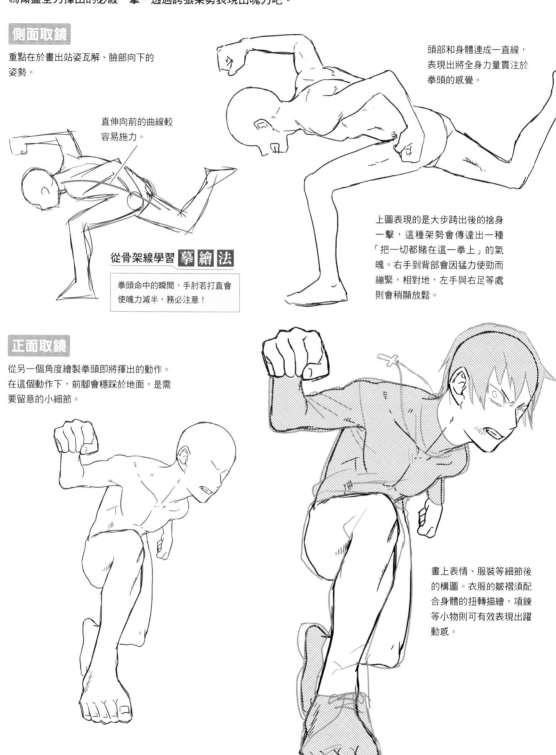

## 側面取鏡

重點在於畫出站姿瓦解、臉部向下的姿勢。

直伸向前的曲線較容易施力。

頭部和身體連成一直線，表現出將全身力量貫注於拳頭的感覺。

### 從骨架線學習 摹 繪 法

拳頭命中的瞬間，手肘若打直會使魄力減半，務必注意！

上圖表現的是大步跨出後的捨身一擊，這種架勢會傳達出一種「把一切都賭在這一拳上」的氣魄。右手到背部會因猛力使勁而繃緊，相對地，左手與右足等處則會稍顯放鬆。

## 正面取鏡

從另一個角度繪製拳頭即將揮出的動作。在這個動作下，前腳會穩踩於地面，是需要留意的小細節。

畫上表情、服裝等細節後的構圖。衣服的皺褶須配合身體的扭轉描繪，項鍊等小物則可有效表現出躍動感。

# 向前平伸的手掌

經典的決勝姿勢！試著習得手掌的描繪方法吧。

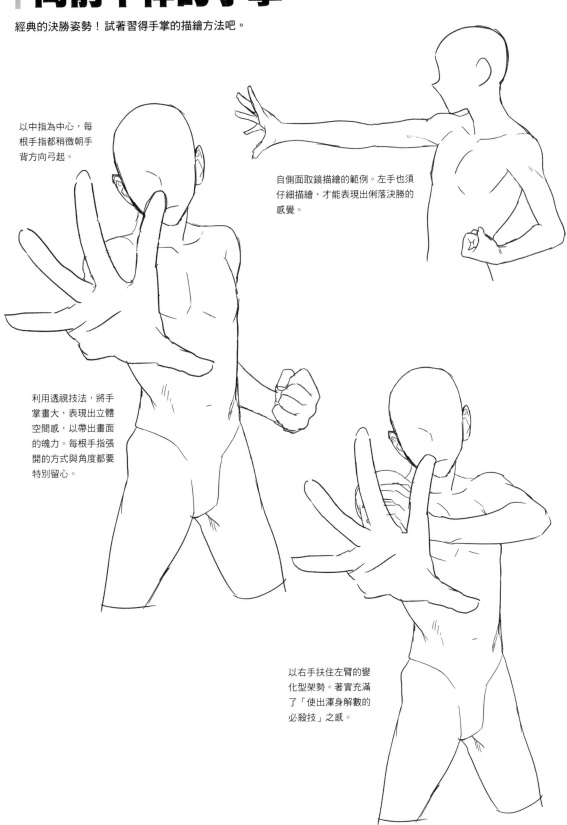

以中指為中心，每根手指都稍微朝手背方向弓起。

自側面取鏡描繪的範例。左手也須仔細描繪，才能表現出俐落決勝的感覺。

利用透視技法，將手掌畫大，表現出立體空間感，以帶出畫面的魄力。每根手指張開的方式與角度都要特別留心。

以右手扶住左臂的變化型架勢。著實充滿了「使出渾身解數的必殺技」之感。

# 耳光（掌摑）

無論在輕鬆搞笑或嚴肅正經的橋段都很常出現的動作。

挨摑的一方會因為衝擊力稍微後仰。

稍微弓起

描繪賞耳光的一方時，可以試著將手掌扭動的幅度畫大，臉則是會直直面向對方。

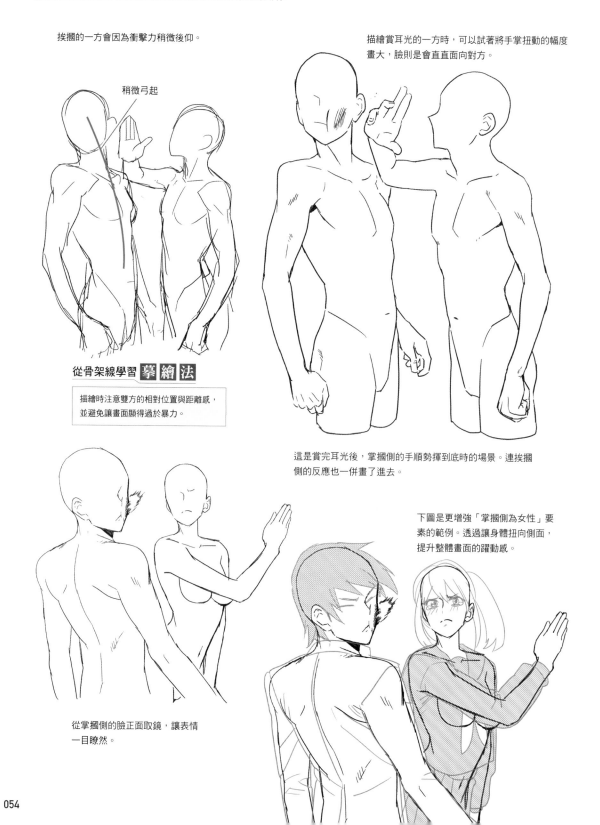

## 從骨架線學習 摹 繪 法

描繪時注意雙方的相對位置與距離感，並避免讓畫面顯得過於暴力。

這是賞完耳光後，掌摑側的手順勢揮到底時的場景。連挨摑側的反應也一併畫了進去。

下圖是更增強「掌摑側為女性」要素的範例。透過讓身體扭向側面，提升整體畫面的躍動感。

從掌摑側的臉正面取鏡，讓表情一目瞭然。

# 手刀（劈擊）

手刀和動作戲及吐槽場面都是絕配，能表現出各式各樣的情境。

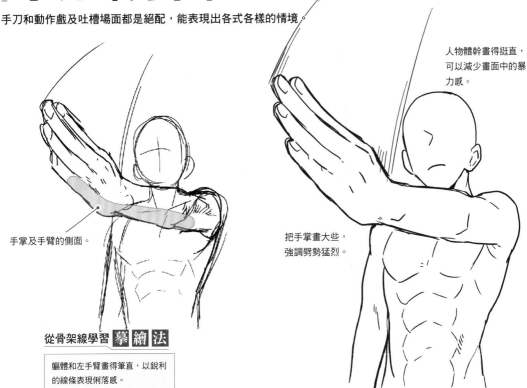

人物體幹畫得挺直，可以減少畫面中的暴力感。

手掌及手臂的側面。

把手掌畫大些，強調劈勢猛烈。

### 從骨架線學習 摹繪法

軀體和左手臂畫得筆直，以銳利的線條表現俐落感。

---

## One Point Advice

### 不同場景的手刀應用

手刀意外地在各類場景都很常見，試著因應場面情況調整揮擊者的動作，加上各種情節設定吧。

#### 伸直手臂劈打

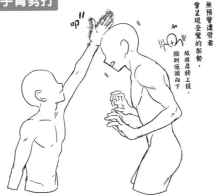

無預警遭劈者會呈現受驚的架勢，故將肩膀上提，臉則低頭向下

上圖是雙方在身高差或姿勢不同（坐姿／站姿）等因素影響下，彼此稍有距離的手刀範例。具直線感的輪廓能表現出漫畫般的詼諧。

#### 點到為止的程度

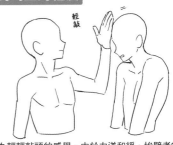

輕敲

上圖為輕輕敲頭的感覺。由於力道和緩，挨劈者的反應也較顯游刃有餘。

#### 猛烈的一劈！

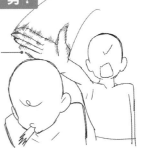

加上大量的效果線。

# 反手出拳

充滿變化球風格的打擊技，繪製時須掌握獨特姿勢。

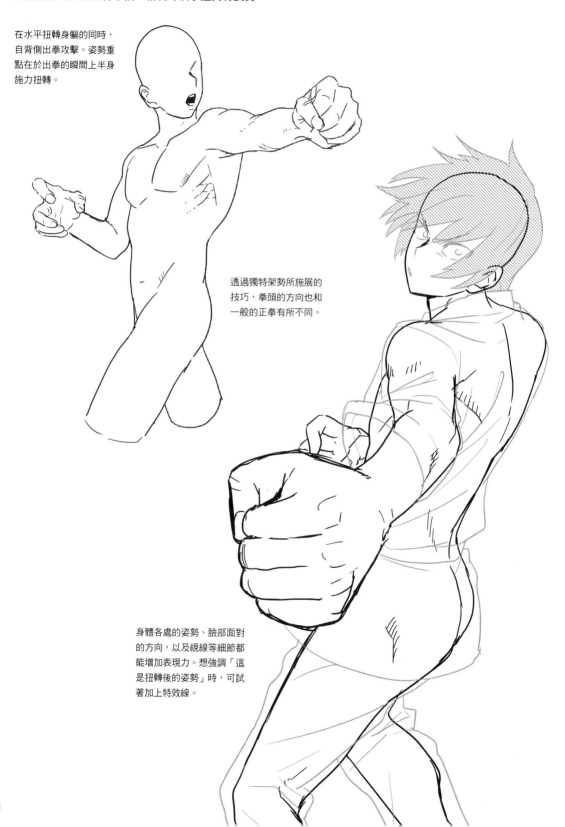

在水平扭轉身軀的同時，自背側出拳攻擊。姿勢重點在於出拳的瞬間上半身施力扭轉。

透過獨特架勢所施展的技巧，拳頭的方向也和一般的正拳有所不同。

身體各處的姿勢、臉部面對的方向，以及視線等細節都能增加表現力。想強調「這是扭轉後的姿勢」時，可試著加上特效線。

# 肘擊

適合實戰運用的打擊技，可表現出攻擊距離雖短，勁勢卻猛烈的一擊。

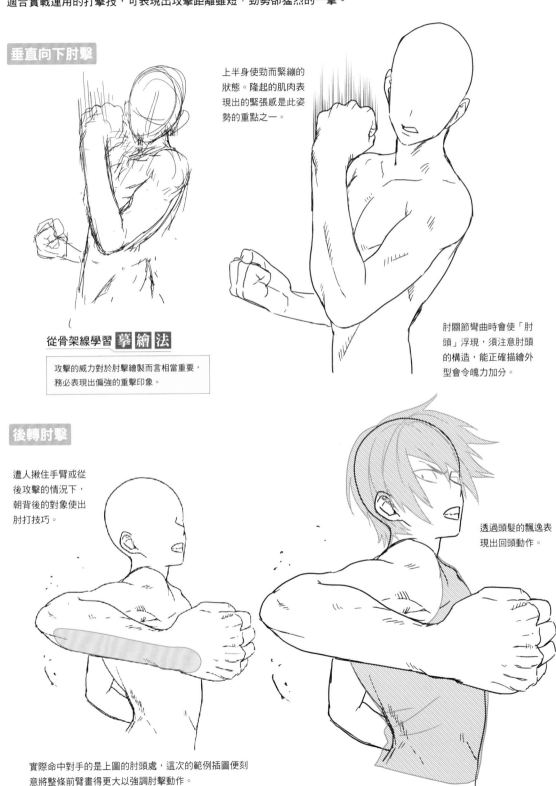

### 垂直向下肘擊

上半身使勁而緊繃的
狀態。隆起的肌肉表
現出的緊張感是此姿
勢的重點之一。

肘關節彎曲時會使「肘
頭」浮現，須注意肘頭
的構造，能正確描繪外
型會令魄力加分。

#### 從骨架線學習 拳繪法

攻擊的威力對於肘擊繪製而言相當重要，
務必表現出偏強的重擊印象。

### 後轉肘擊

遭人揪住手臂或從
後攻擊的情況下，
朝背後的對象使出
肘打技巧。

透過頭髮的飄逸表
現出回頭動作。

實際命中對手的是上圖的肘頭處，這次的範例插圖便刻
意將整條前臂畫得更大以強調肘擊動作。

# 打裂地面

虛構情節中的熱門格鬥姿勢。

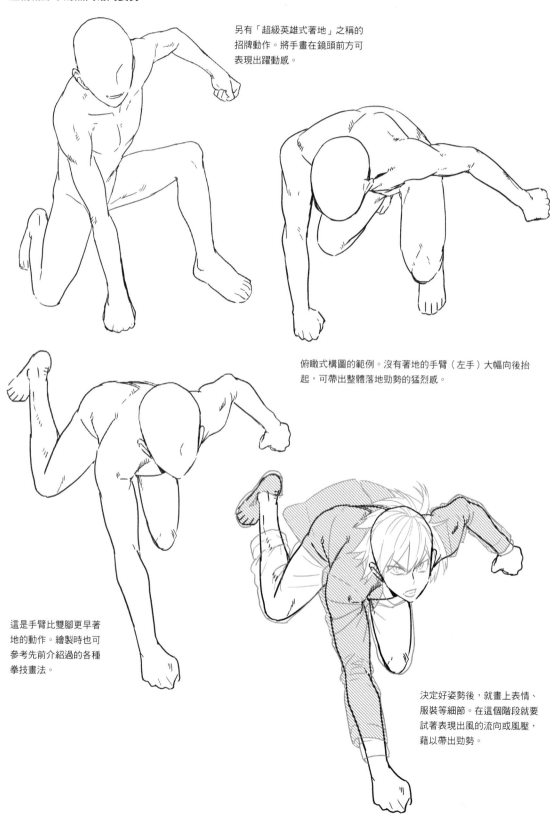

另有「超級英雄式著地」之稱的招牌動作。將手畫在鏡頭前方可表現出躍動感。

俯瞰式構圖的範例。沒有著地的手臂（左手）大幅向後抬起，可帶出整體落地勁勢的猛烈感。

這是手臂比雙腳更早著地的動作。繪製時也可參考先前介紹過的各種拳技畫法。

決定好姿勢後，就畫上表情、服裝等細節。在這個階段就要試著表現出風的流向或風壓，藉以帶出勁勢。

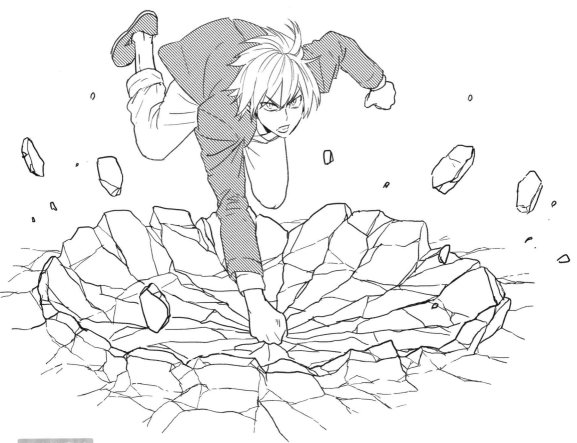

## 裂痕的畫法

❶想像成向外延伸的同心圓應該會比較好懂。
首先決定拳頭與地面的接地點，再畫上兩個同
心圓當輔助線。

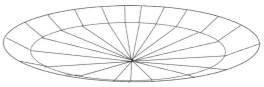

❷接著在圓的中心點向圓周拉出放射狀的直
線，可以想像成將披薩切片的感覺。

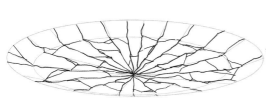

❸畫出偏離放射線的不規則線條，並於各處畫
上細節，表現碎瓦礫的感覺。單是這樣看來就
已相當有模有樣了。

❹將圓周附近的瓦礫重畫得更立體，繪製成受
擠壓而隆起的模樣，讓凹凸質感不均會更顯逼
真。畫到這個階段就算是完美了。

# 腳部表現動作

以下要介紹各式踢擊和多種足技。魄力十足的踢技乃是動作戲的看頭之一，好好習得踢技的繪製精髓吧。

## 蹴擊（迴旋踢）

施展全身的力量，幅度更勝拳技的攻擊。留意各種細節重點，畫出逼真的蹴擊姿勢吧。

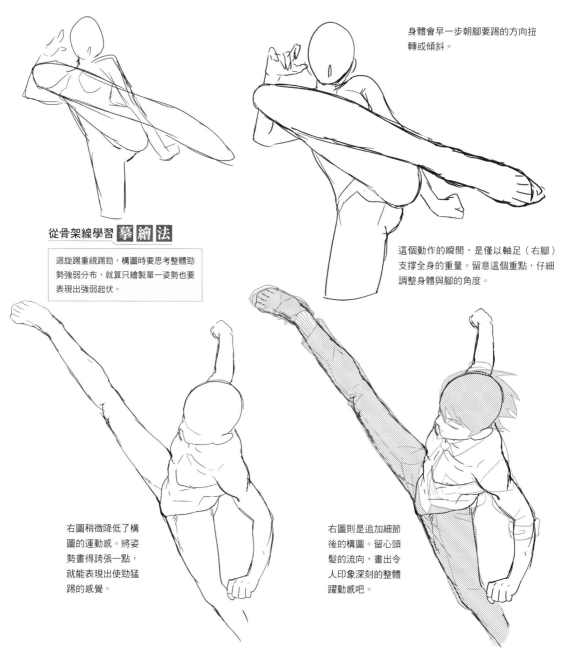

身體會早一步朝腳要踢的方向扭轉或傾斜。

### 從骨架線學習 摹 繪 法

迴旋踢重視踢勁，構圖時要思考整體勁勢強弱分布，就算只繪製單一姿勢也要表現出強弱起伏。

這個動作的瞬間，是僅以軸足（右腳）支撐全身的重量。留意這個重點，仔細調整身體與腳的角度。

右圖稍微降低了構圖的運動感。將姿勢畫得誇張一點，就能表現出使勁猛踢的感覺。

右圖則是追加細節後的構圖。留心頭髮的流向，畫出令人印象深刻的整體躍動感吧。

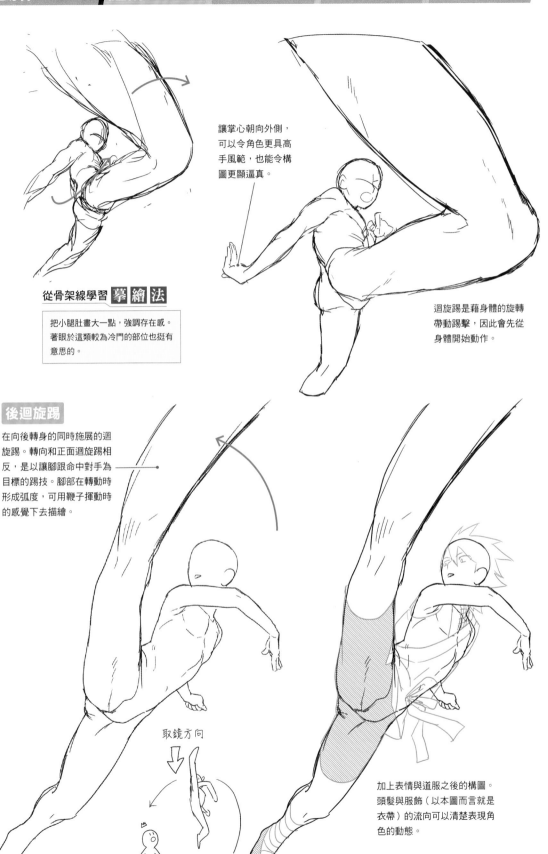

讓掌心朝向外側，可以令角色更具高手風範，也能令構圖更顯逼真。

### 從骨架線學習 摹繪法

把小腿肚畫大一點，強調存在感。著眼於這類較為冷門的部位也挺有意思的。

迴旋踢是藉身體的旋轉帶動踢擊，因此會先從身體開始動作。

### 後迴旋踢

在向後轉身的同時施展的迴旋踢。轉向和正面迴旋踢相反，是以讓腳跟命中對手為目標的踢技。腳部在轉動時形成弧度，可用鞭子揮動時的感覺下去描繪。

取鏡方向

加上表情與道服之後的構圖。頭髮與服飾（以本圖而言就是衣帶）的流向可以清楚表現角色的動態。

# 將腳高舉的足技

向上踢出的足技顯得十分華麗，試著挑戰能帶出強烈衝擊感的構圖吧。

### 上段踢

跆拳道的其中一型。空手道的踵落（腳跟踢）、跆拳道的下壓都會使用到的技術。

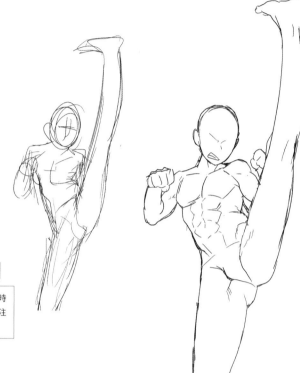

用力握緊拳頭，可以表現出使勁猛踢的感覺。再配上奮力咬牙的表情，整體構圖的一貫性便會自然浮現。

### 從骨架線學習 摹繪法

像這樣大幅度劈腿的動作，構圖時卻意外地有些困難。記得要特別注意臀部到大腿的肌肉連繫方式。

### 踵落（腳跟踢）

以上段踢的方式將腳高舉，隨後以腳跟朝對手揮下踢擊。

出招至收招的一連串動作相當獨特，或許可以配合效果線，讓畫面淺顯易懂一點。

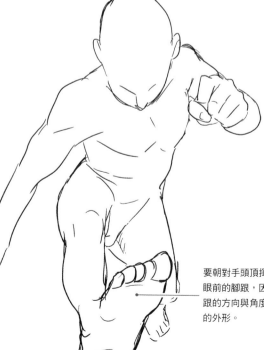

要朝對手頭頂揮下的，是高舉到自己眼前的腳跟，因此構圖時務必注意腳跟的方向與角度，避免描繪成不自然的外形。

### 腳刀踢（側踢）

空手道等流派經常出現的側踢。
側踢的施力方向較偏直線，因此
特徵為踢出的腳與支撐身體的軸
足都會直直伸展。

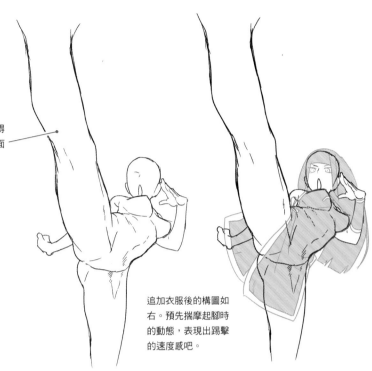

將踢出的腳畫得
筆直，帶出畫面
的魄力。

追加衣服後的構圖如
右。預先揣摩起腳時
的動態，表現出踢擊
的速度感吧。

## One Point Advice

### 各種踢擊繪製方法

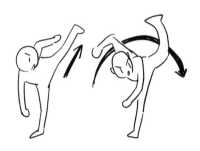

腳刀踢是直直朝對手踢去，迴
旋踢則是在旋轉身體的同時出
腳，腳跟踢的流程更是獨樹一
格。在描繪各類踢技時，務必
注意動作的軌道，讓架勢更具
說服力與合理性。

右圖是從正面描繪
極限抬腳劈腿的模
樣。雙腿伸直到連
膝蓋曲線都顯得平
滑，帶出漫畫般的
誇飾感。

讓身體略為後仰，
或彎腰般前屈，都
能替真實感加分。

# 飛踢（單腳）

最適合用於將足技作為「一擊必殺」的場景。調整透視取角，營造出飛出的感覺與魄力吧。

**下降型飛踢**

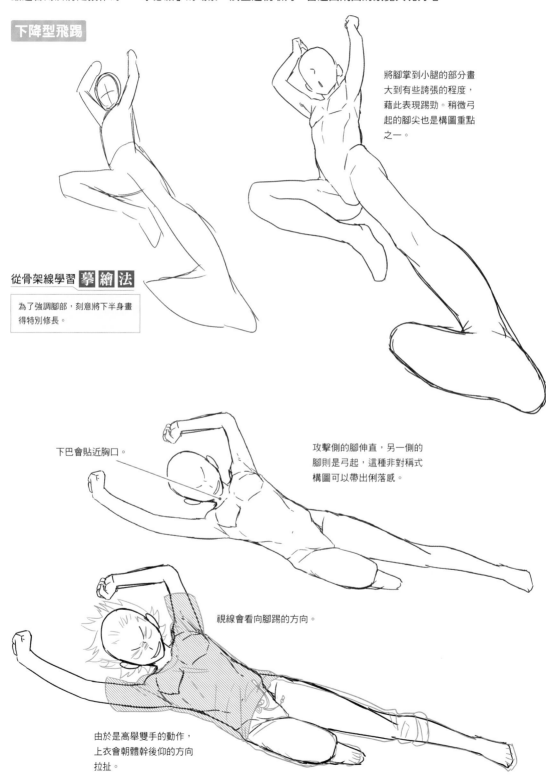

將腳掌到小腿的部分畫大到有些誇張的程度，藉此表現踢勁。稍微弓起的腳尖也是構圖重點之一。

**從骨架線學習 摹繪法**

為了強調腳部，刻意將下半身畫得特別修長。

下巴會貼近胸口。

攻擊側的腳伸直，另一側的腳則是弓起，這種非對稱式構圖可以帶出俐落感。

視線會看向腳踢的方向。

由於是高舉雙手的動作，上衣會朝體幹後仰的方向拉扯。

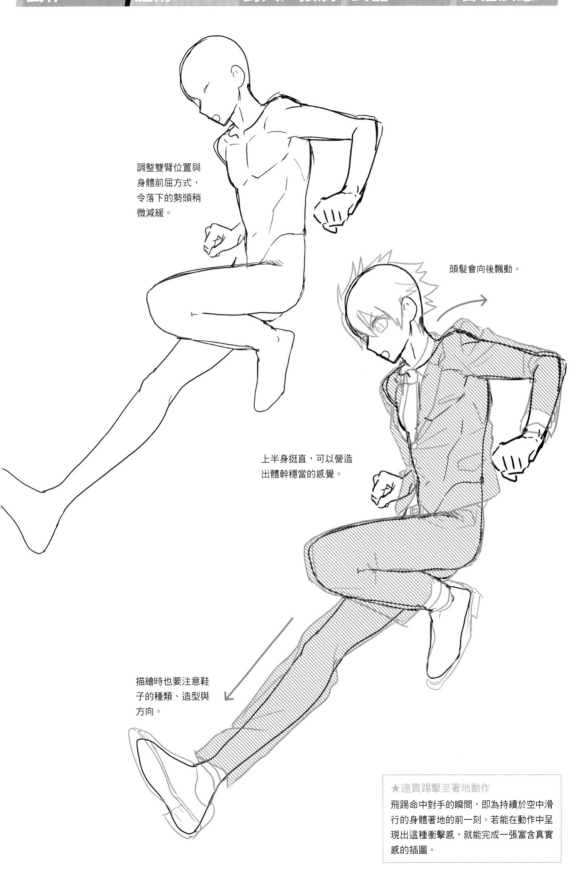

調整雙臂位置與身體前屈方式，令落下的勢頭稍微減緩。

頭髮會向後飄動。

上半身挺直，可以營造出體幹穩當的感覺。

描繪時也要注意鞋子的種類、造型與方向。

★連貫踢擊至著地動作
飛踢命中對手的瞬間，即為持續於空中滑行的身體著地的前一刻。若能在動作中呈現出這種衝擊感，就能完成一張富含真實感的插圖。

# 飛踢（雙腳）

代表技是摔角的飛身踢，這是在詼諧場面也能運用的高泛用性足技。

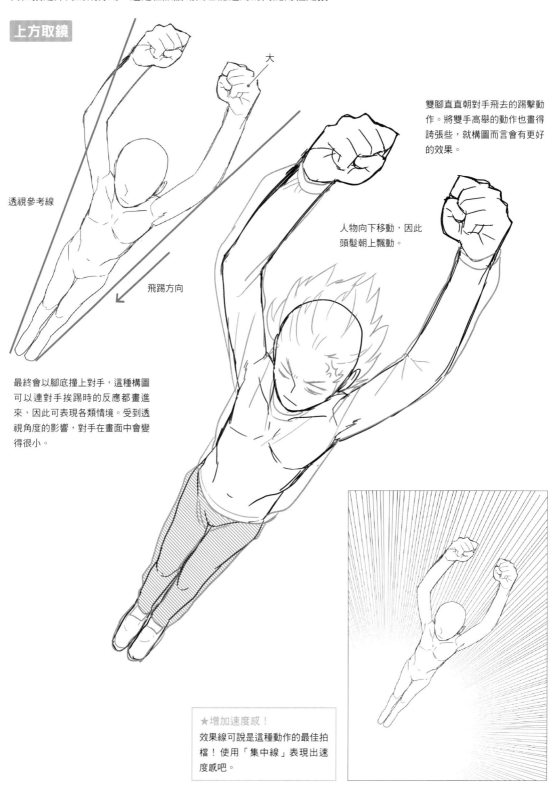

大

透視參考線

飛踢方向

雙腳直直朝對手飛去的踢擊動作。將雙手高舉的動作也畫得誇張些，就構圖而言會有更好的效果。

人物向下移動，因此頭髮朝上飄動。

最終會以腳底撞上對手，這種構圖可以連對手挨踢時的反應都畫進來，因此可表現各類情境。受到透視角度的影響，對手在畫面中會變得很小。

★增加速度感！
效果線可說是這種動作的最佳拍檔！使用「集中線」表現出速度感吧。

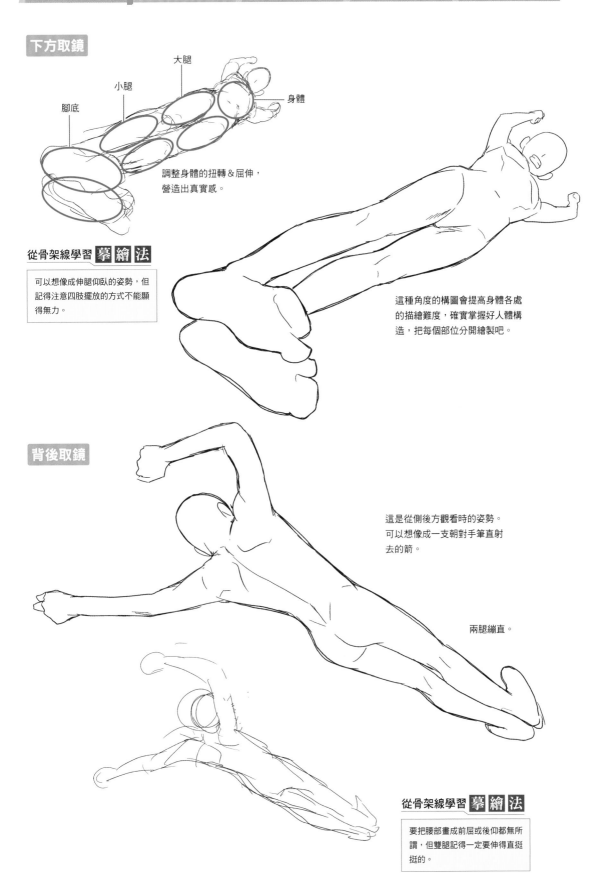

下方取鏡

大腿

小腿

身體

腳底

調整身體的扭轉＆屈伸，
營造出真實感。

## 從骨架線學習 摹 繪 法

可以想像成伸腿仰臥的姿勢，但
記得注意四肢擺放的方式不能顯
得無力。

這種角度的構圖會提高身體各處
的描繪難度，確實掌握好人體構
造，把每個部位分開繪製吧。

背後取鏡

這是從側後方觀看時的姿勢。
可以想像成一支朝對手筆直射
去的箭。

兩腿繃直。

## 從骨架線學習 摹 繪 法

要把腰部畫成前屈或後仰都無所
謂，但雙腿記得一定要伸得直挺
挺的。

# 後旋踢

像變化球一樣酷炫的足技。好好掌握這種踢法的獨特姿勢吧。

**正面取鏡**

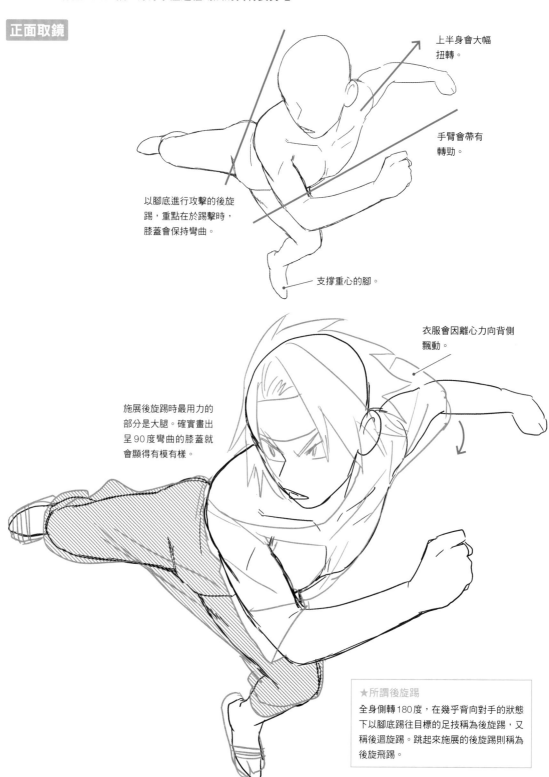

上半身會大幅扭轉。

手臂會帶有轉勁。

以腳底進行攻擊的後旋踢，重點在於踢擊時，膝蓋會保持彎曲。

支撐重心的腳。

衣服會因離心力向背側飄動。

施展後旋踢時最用力的部分是大腿。確實畫出呈90度彎曲的膝蓋就會顯得有模有樣。

★所謂後旋踢
全身側轉180度，在幾乎背向對手的狀態下以腳底踢往目標的足技稱為後旋踢，又稱後迴旋踢。跳起來施展的後旋踢則稱為後旋飛踢。

### 背面取鏡

背面取鏡的構圖比正面取鏡要難一
些，想追求真實感時，可試著思考
身體各部位的使勁程度等細節。

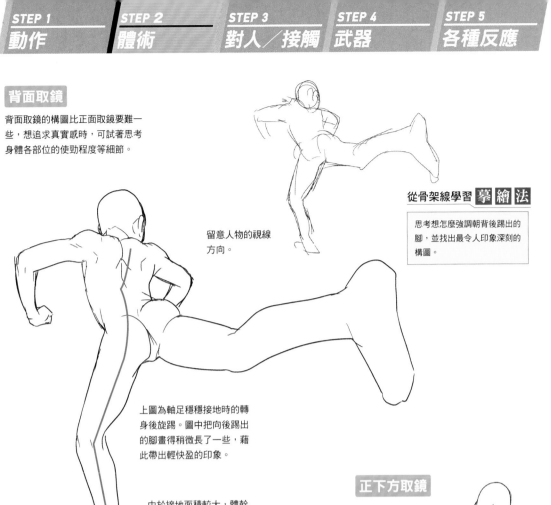

留意人物的視線
方向。

### 從骨架線學習 摹 繪 法

思考想怎麼強調朝背後踢出的
腳，並找出最令人印象深刻的
構圖。

上圖為軸足穩穩接地時的轉
身後旋踢。圖中把向後踢出
的腳畫得稍微長了一些，藉
此帶出輕快盈的印象。

由於接地面積較大，體幹
也顯得較為穩當。

### 正下方取鏡

右圖為了調整動作的強度，而
讓軸足穩當接地。

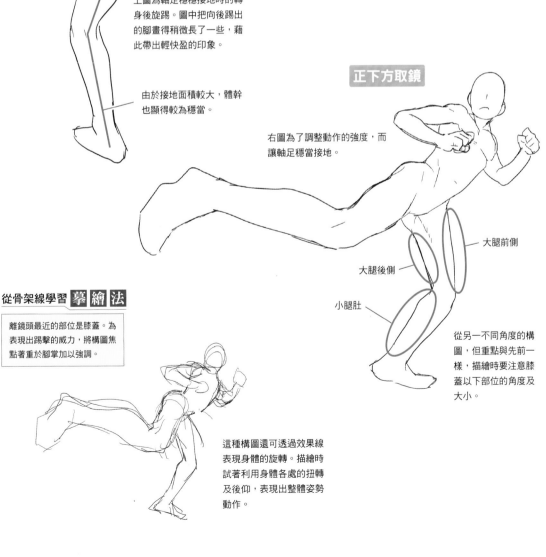

大腿前側

大腿後側

小腿肚

從另一不同角度的構
圖，但重點與先前一
樣，描繪時要注意膝
蓋以下部位的角度及
大小。

### 從骨架線學習 摹 繪 法

離鏡頭最近的部位是膝蓋。為
表現出踢擊的威力，將構圖焦
點著重於腳掌加以強調。

這種構圖還可透過效果線
表現身體的旋轉。描繪時
試著利用身體各處的扭轉
及後仰，表現出整體姿勢
動作。

# 格鬥技經典架勢

以下將介紹各類格鬥技中令人印象深刻的幾種經典架勢。

## 中國拳法的經典架勢1

在功夫電影中頻繁出現，將身體壓低的拳法架勢；手掌以獨特的角度擺出架勢，給人類似京劇的印象。這種動作是能強調中華元素的重點之一。

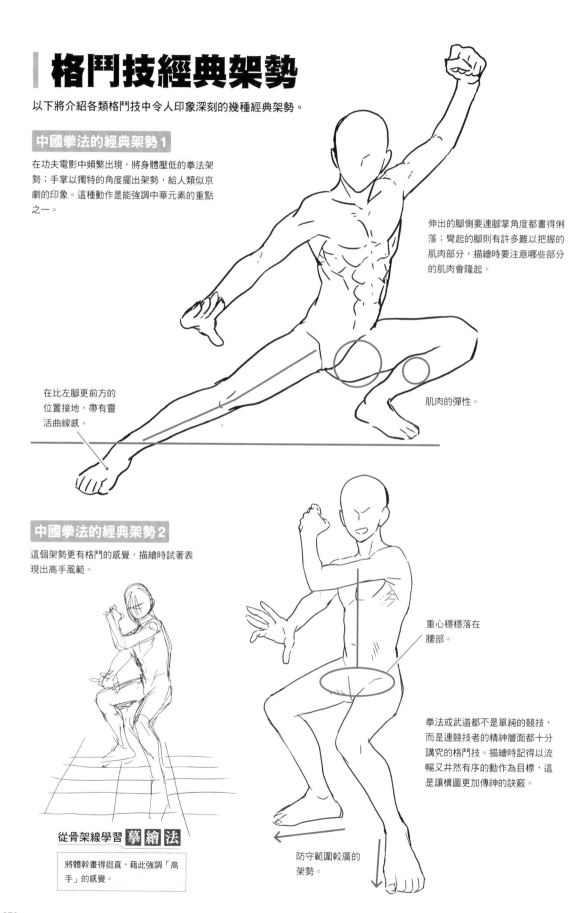

伸出的腳側要連腳掌角度都畫得俐落；彎起的腳則有許多難以把握的肌肉部分，描繪時要注意哪些部分的肌肉會隆起。

在比左腳更前方的位置接地，帶有靈活曲線感。

肌肉的彈性。

## 中國拳法的經典架勢2

這個架勢更有格鬥的感覺，描繪時試著表現出高手風範。

重心穩穩落在腰部。

拳法或武道都不是單純的競技，而是連競技者的精神層面都十分講究的格鬥技。描繪時記得以流暢又井然有序的動作為目標，這是讓構圖更加傳神的訣竅。

### 從骨架線學習摹繪法

將體幹畫得挺直，藉此強調「高手」的感覺。

防守範圍較廣的架勢。

## 中國拳法的經典架勢3

彷彿隨時會以足技招呼對手的架勢，開高衩的旗袍更能
襯托這個架勢。

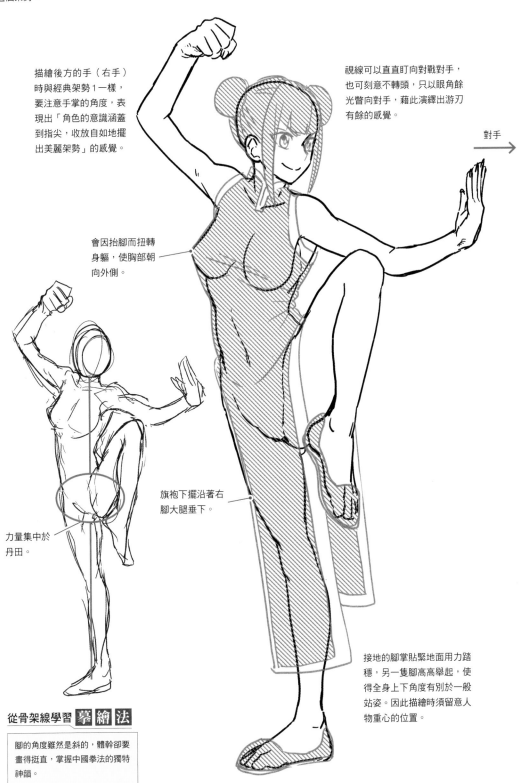

描繪後方的手（右手）
時與經典架勢1一樣，
要注意手掌的角度，表
現出「角色的意識涵蓋
到指尖，收放自如地擺
出美麗架勢」的感覺。

視線可以直直盯向對戰對手，
也可刻意不轉頭，只以眼角餘
光瞥向對手，藉此演繹出游刃
有餘的感覺。

對手

會因抬腳而扭轉
身軀，使胸部朝
向外側。

力量集中於
丹田。

旗袍下擺沿著右
腳大腿垂下。

接地的腳掌貼緊地面用力踏
穩，另一隻腳高高舉起，使
得全身上下角度有別於一般
站姿。因此描繪時須留意人
物重心的位置。

### 從骨架線學習 摹 繪 法

腳的角度雖然是斜的，體幹卻要
畫得挺直，掌握中國拳法的獨特
神韻。

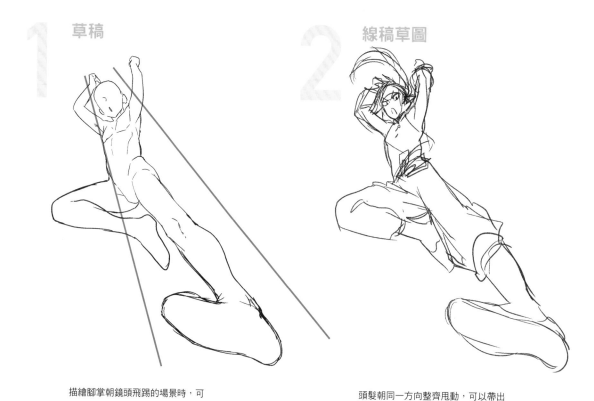

### 1 草稿

描繪腳掌朝鏡頭飛踢的場景時，可以把鏡頭前方的腳掌放大誇飾。

### 2 線稿草圖

頭髮朝同一方向整齊甩動，可以帶出速度感。反之，若朝不同方向凌亂飄動，則會形成飄浮感。

### 4 塗上底色

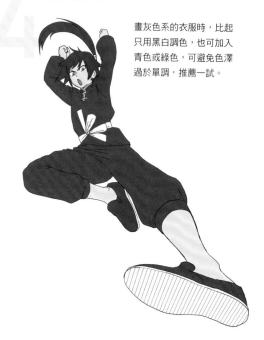

畫灰色系的衣服時，比起只用黑白調色，也可加入青色或綠色，可避免色澤過於單調，推薦一試。

### 5 加入陰影

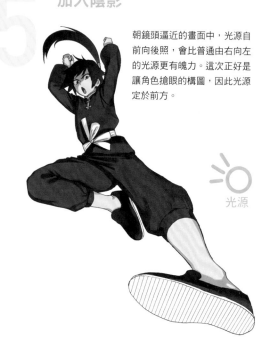

朝鏡頭逼近的畫面中，光源自前向後照，會比普通由右向左的光源更有魄力。這次正好是讓角色搶眼的構圖，因此光源定於前方。

光源

**3 線稿**

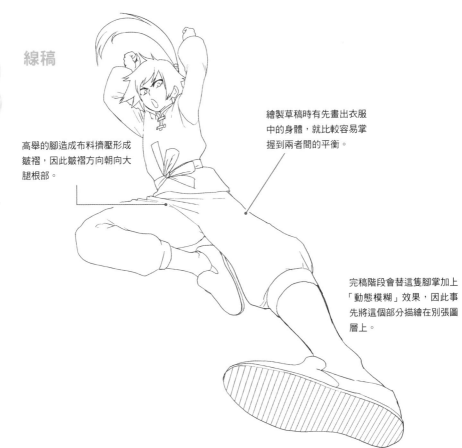

高舉的腳造成布料擠壓形成皺褶，因此皺褶方向朝向大腿根部。

繪製草稿時有先畫出衣服中的身體，就比較容易掌握到兩者間的平衡。

完稿階段會替這隻腳掌加上「動態模糊」效果，因此事先將這個部分描繪在別張圖層上。

**6 加上特效、打亮**

**7 完成**

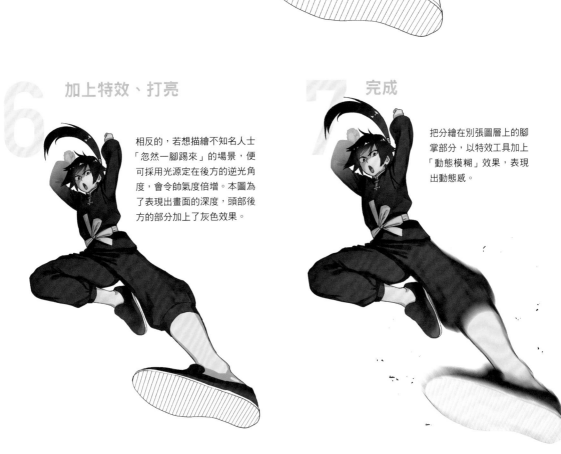

相反的，若想描繪不知名人士「忽然一腳踢來」的場景，便可採用光源定在後方的逆光角度，會令帥氣度倍增。本圖為了表現出畫面的深度，頭部後方的部分加上了灰色效果。

把分繪在別張圖層上的腳掌部分，以特效工具加上「動態模糊」效果，表現出動態感。

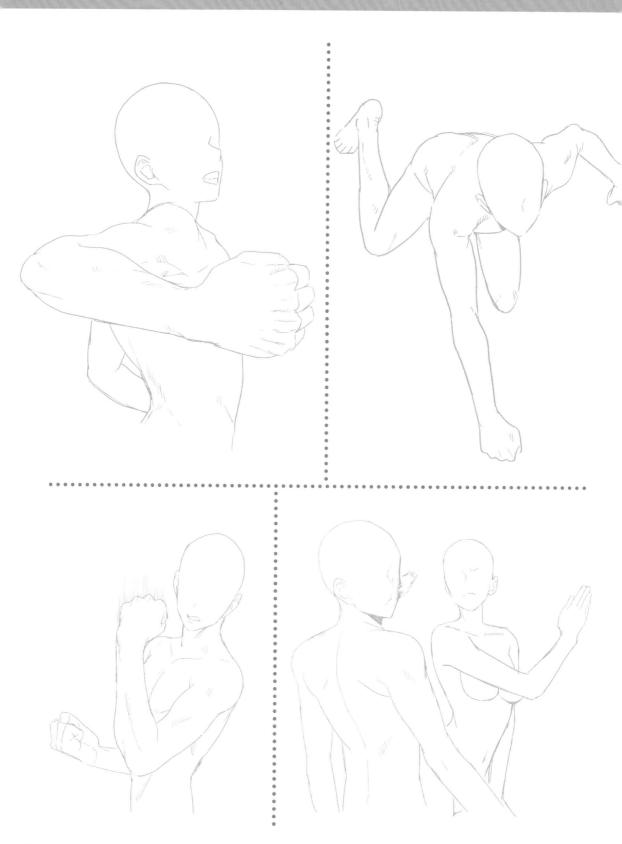

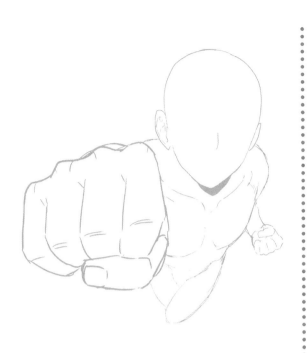

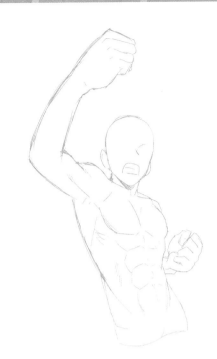

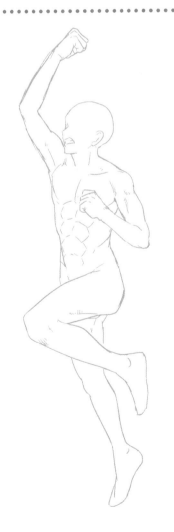

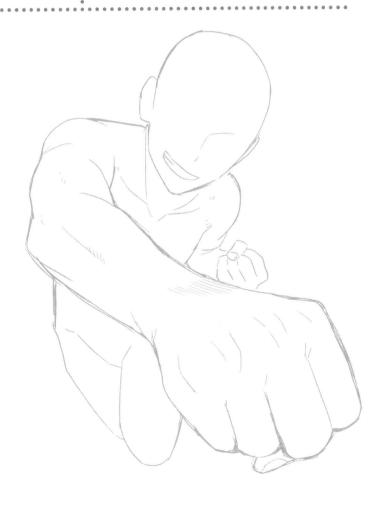

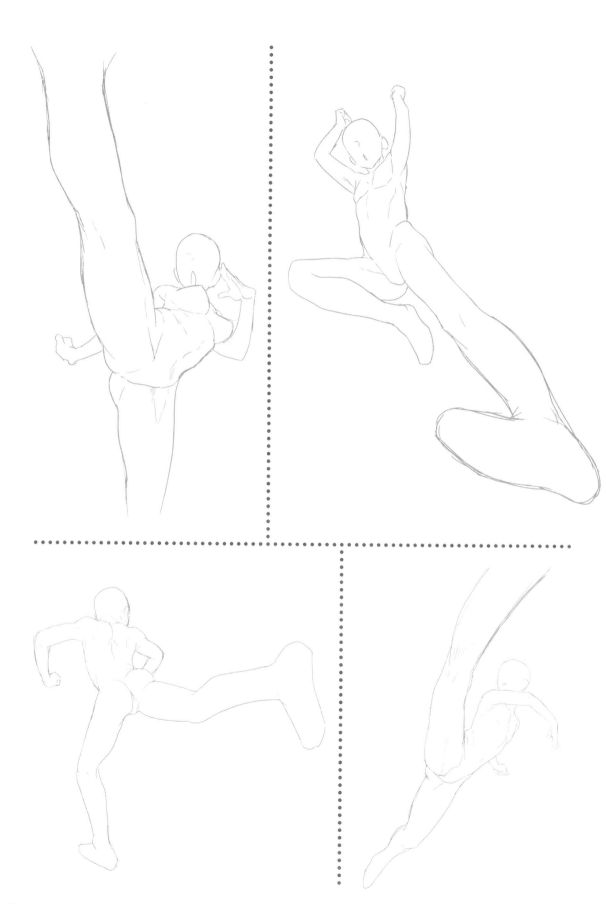

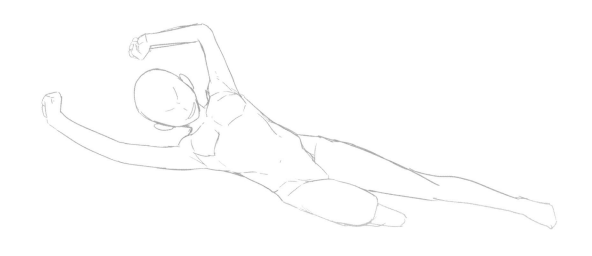

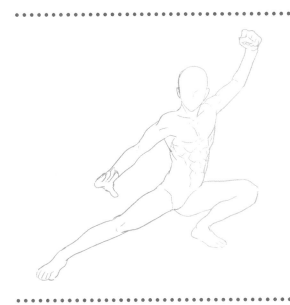

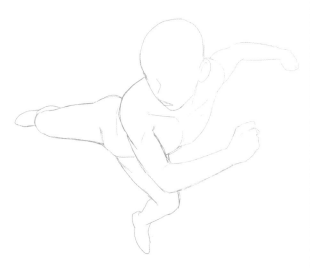

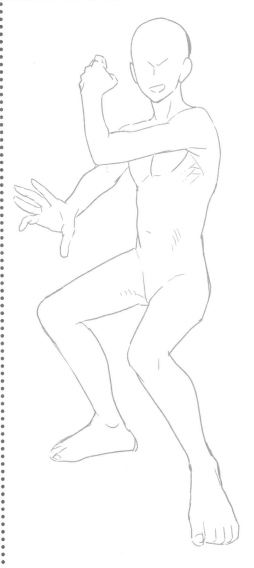

# 衣服的皺褶

學會衣物皺褶的畫法，就能讓插畫充滿真實感。仔細觀察布料會在各種動作下呈現出怎樣的皺褶，反覆練習吧！

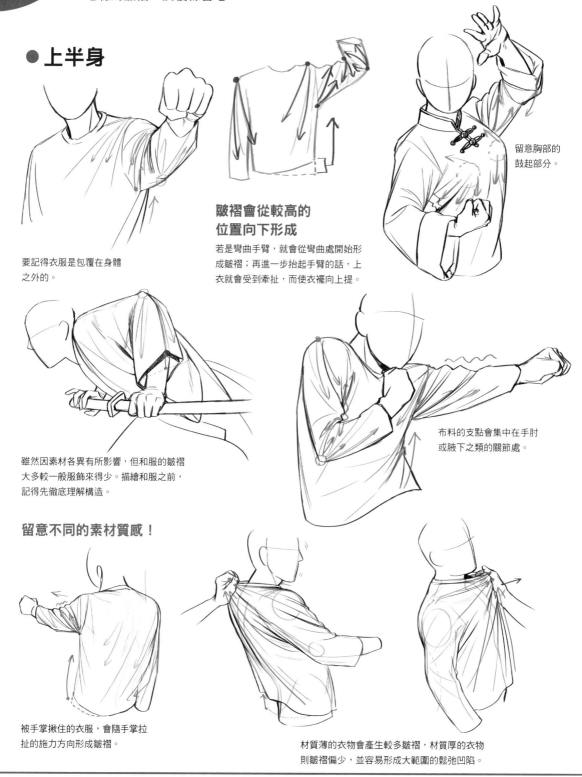

## ● 上半身

**皺褶會從較高的位置向下形成**

若是彎曲手臂，就會從彎曲處開始形成皺褶；再進一步抬起手臂的話，上衣就會受到牽扯，而使衣襬向上提。

留意胸部的鼓起部分。

要記得衣服是包覆在身體之外的。

雖然因素材各異有所影響，但和服的皺褶大多較一般服飾來得少。描繪和服之前，記得先徹底理解構造。

布料的支點會集中在手肘或腋下之類的關節處。

### 留意不同的素材質感！

被手掌揪住的衣服，會隨手掌拉扯的施力方向形成皺褶。

材質薄的衣物會產生較多皺褶，材質厚的衣物則皺褶偏少，並容易形成大範圍的鬆弛凹陷。

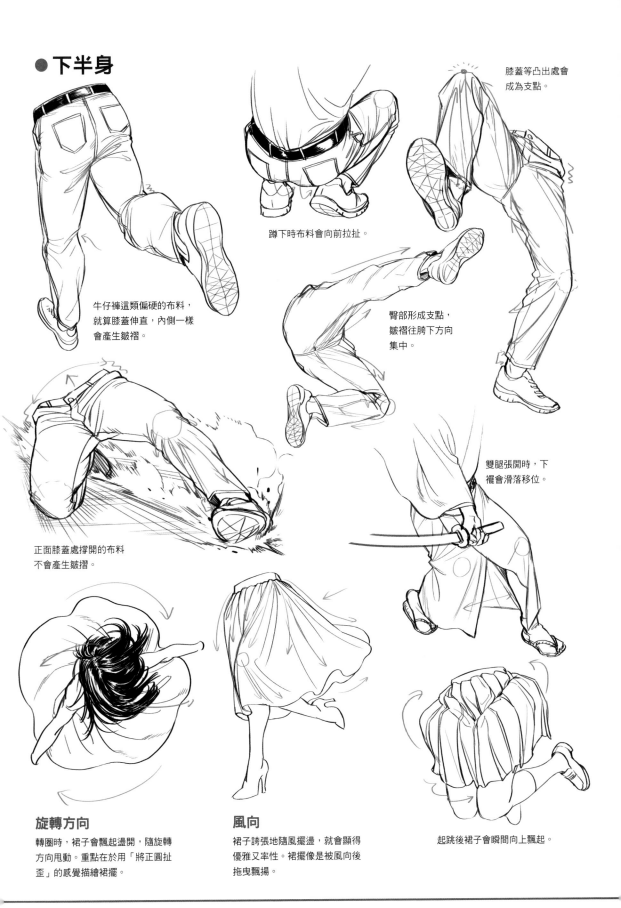

# ● 下半身

膝蓋等凸出處會成為支點。

蹲下時布料會向前拉扯。

牛仔褲這類偏硬的布料，就算膝蓋伸直，內側一樣會產生皺褶。

臀部形成支點，皺褶往胯下方向集中。

雙腿張開時，下襬會滑落移位。

正面膝蓋處撐開的布料不會產生皺褶。

## 旋轉方向

轉圈時，裙子會飄起盪開，隨旋轉方向甩動。重點在於用「將正圓扯歪」的感覺描繪裙襬。

## 風向

裙子誇張地隨風擺盪，就會顯得優雅又率性。裙襬像是被風向後拖曳飄揚。

起跳後裙子會瞬間向上飄起。

# ● 其他配件

## 纏繞

纏在腰上的衣物外形不規則，可能較難描繪，但絕不可憑感覺隨意亂畫。試著透過拍照或透過鏡子仔細觀察，理解構造。

雖會隨風飄盪，但繞在脖子的部分纏得很扎實。

## 打結

打結處會形成支點，描繪時記得讓皺褶由此為中心朝外擴散。布料集中處的皺褶會聚積較多。

描繪隨風擺盪的姿態時，記得留意布的質感與正反面方向。

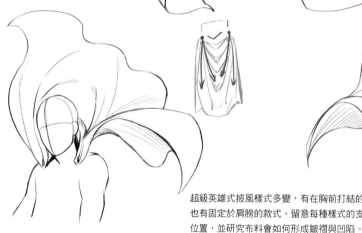

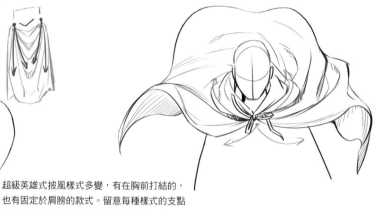

超級英雄式披風樣式多變，有在胸前打結的，也有固定於肩膀的款式。留意每種樣式的支點位置，並研究布料會如何形成皺褶與凹陷。

## 鞋子

### 運動鞋

留意鞋帶的上下關係，並且確實畫出穿過鞋帶孔的模樣。

底

鞋子造型五花八門，設計一雙好鞋就是展現繪圖者本事的機會。鞋子能畫得仔細，構圖就會顯得自然。因此小地方千萬別含糊帶過，聚精會神仔細練習吧。

### 高跟鞋

底

腳背清楚裸露的高跟鞋帶有漂亮與性感的氛圍。配合構圖所需，設計自己喜歡的造型吧。

### 皮鞋

底

畫皮鞋時透過上色或塗黑表現出光澤。故意把反光畫得誇張些，會顯得搶眼又帥氣。

# STEP 3
# 對人／接觸

當對手存在時，人物的畫法或畫面呈現方式都會有所不同。接著就來學習如何在掌握雙方均衡感的狀態下，描繪正確的身體構造與動作吧。

# 雙人動作

雙人構圖可應用在各式各樣的情境，畫得順手之後，就試著加入體格或年齡差異等要素增加構圖的變化性吧。

## 背貼背

可以表現互信關係的姿勢。

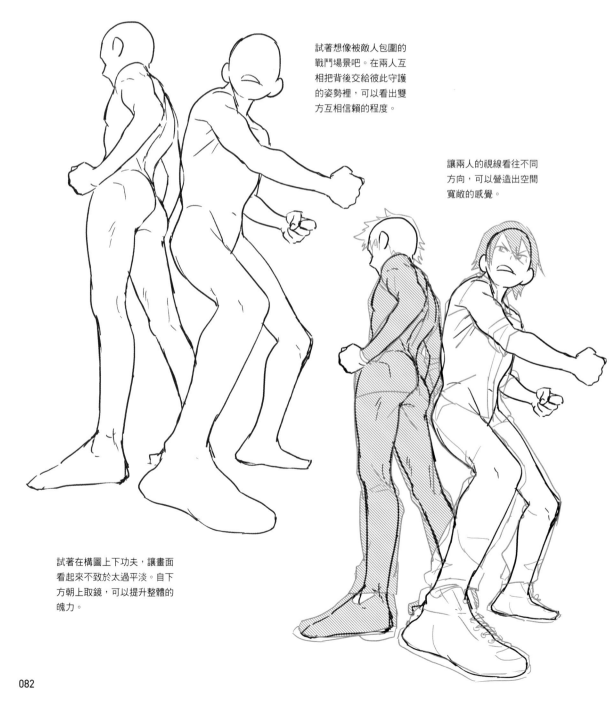

試著想像被敵人包圍的戰鬥場景吧。在兩人互相把背後交給彼此守護的姿勢裡，可以看出雙方互相信賴的程度。

讓兩人的視線看往不同方向，可以營造出空間寬敞的感覺。

試著在構圖上下功夫，讓畫面看起來不致於太過平淡。自下方朝上取鏡，可以提升整體的魄力。

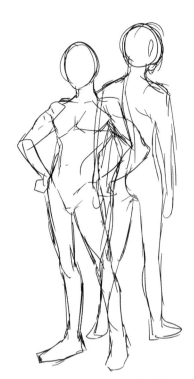

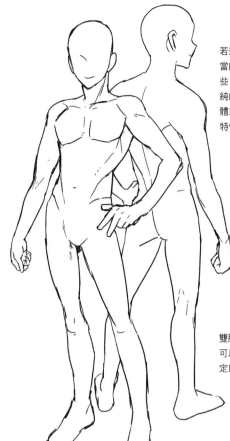

若想讓角色的站姿看起來相當帥氣，就把腿畫得修長一些。此外不要將角色畫成單純的直立站姿，稍微扭轉身體或插腰，都能帶出角色的特性。

雙腳踩開與肩同寬，可以營造出構圖的安定感。

## 從骨架線學習 摹 繪 法

描繪雙人構圖時，重疊在一起的部分也要確實畫出，以調整全體的均衡感。

## 從骨架線學習 摹 繪 法

想增加構圖變化性的話，可以試著挑戰俯瞰式取鏡。

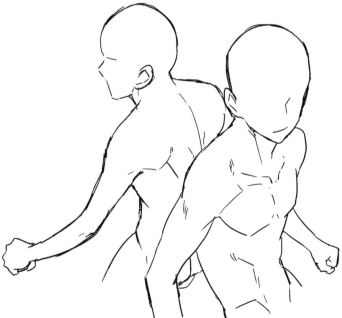

只畫上半身特寫時，表情方面要下點功夫。把背後放心交給搭檔的安心表情也不失為一個好選擇。

# 揪領子

描繪時記得著眼於衣物皺褶,以及揪緊衣服的手掌。

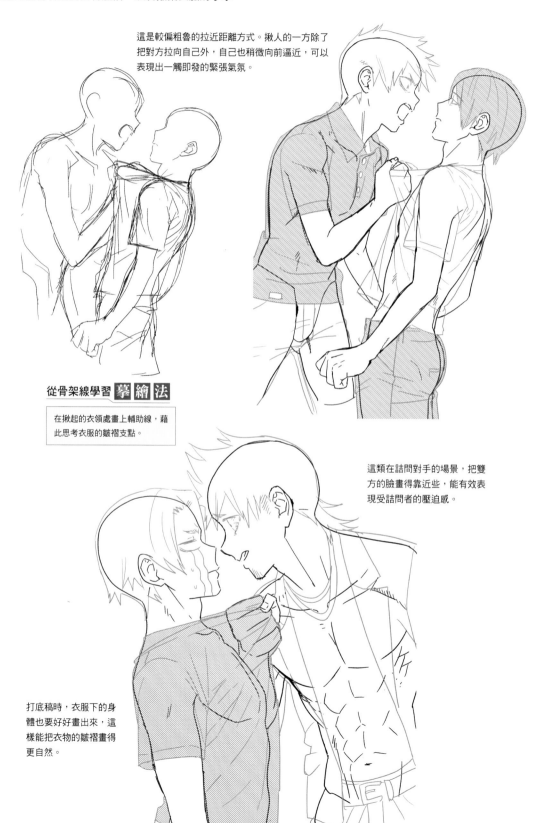

這是較偏粗魯的拉近距離方式。揪人的一方除了把對方拉向自己外,自己也稍微向前逼近,可以表現出一觸即發的緊張氣氛。

### 從骨架線學習 摹 繪 法

在揪起的衣領處畫上輔助線,藉此思考衣服的皺褶支點。

這類在詰問對手的場景,把雙方的臉畫得靠近些,能有效表現受詰問者的壓迫感。

打底稿時,衣服下的身體也要好好畫出來,這樣能把衣物的皺褶畫得更自然。

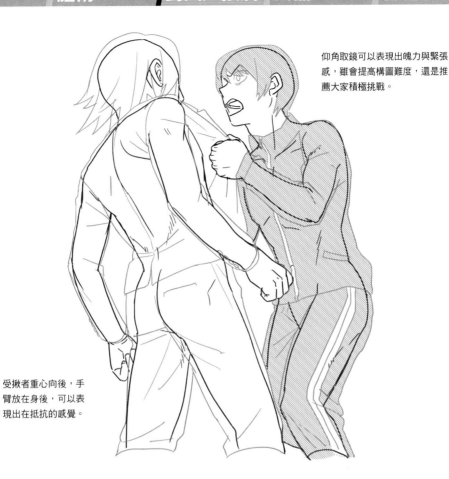

仰角取鏡可以表現出魄力與緊張感，雖會提高構圖難度，還是推薦大家積極挑戰。

受揪者重心向後，手臂放在身後，可以表現出在抵抗的感覺。

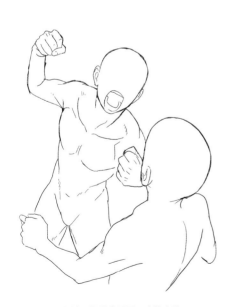

根據場景設定不同，也能直接連貫到因情緒激昂動手揍人的橋段。

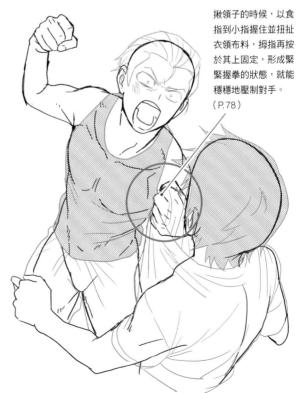

揪領子的時候，以食指到小指握住並扭扯衣領布料，拇指再按於其上固定，形成緊緊握拳的狀態，就能穩穩地壓制對手。（P.78）

# 絞頸

能將對手一口氣逼入窘境的動作。

## 裸絞

從後方抱住脖子封住對手行動的技巧，
是摔角的絞技之一。

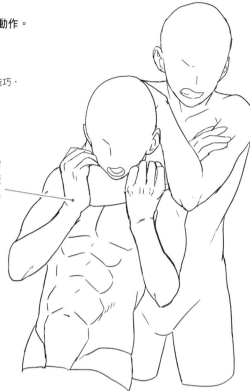

受擊方為了抵抗，會反射
性地想把攻擊方的手臂扳
開，所以重點在於要畫出
手指使勁的動作。

讓受擊方低頭，
可以表現出痛苦
的神情。

## 單手舉起鎖喉

主要目標並非脖子，
而是要絞頸動脈。

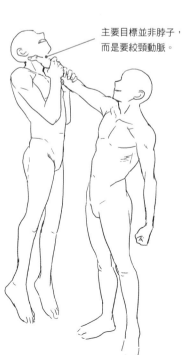

這是插畫特有的動作之一。
攻擊方並不侷限於肌肉猛
男，讓身材纖弱的女性施展
會顯得更有趣。

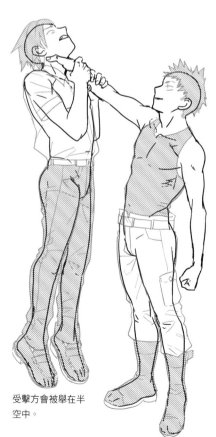

受擊方會被舉在半
空中。

## 運用體重

騎在倒地的人身上,再以雙手掐住脖子的動作。

記得留意脖子的粗細,以及雙手交疊的部分。

先點出髮旋位置,就比較容易找到頭的中心點。

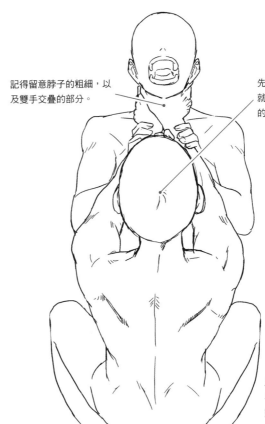

### 從骨架線學習 摹繪法

若從正後方觀看,實際上倒地方的表情會被攻擊方的頭給擋住而看不見;本圖則是刻意將攻擊方的構圖重點拉至後側上方,好讓倒地方的表情能夠清楚呈現。

以全身體重壓制對手,完全封殺其行動的狀態。

## 側面取鏡

改變取鏡角度,就會讓表現內容也跟著改變。自側面觀看時,雙方的表情都能盡收眼底。

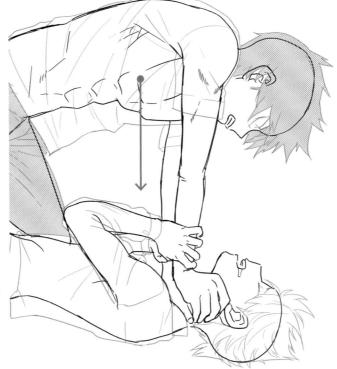

這個體勢下,攻擊方就連頭的重量也會全都灌注在絞頸的雙手,並將這些體重施加在倒地方的脖子上。

# 頭槌

想像用頭朝對手猛撞的動作。

## 壓制頭槌

用頭朝對方狠狠撞下去攻擊。用英文來說就是 Headbutt。

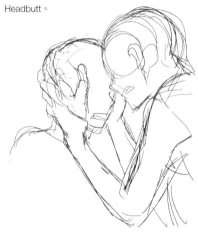

在兩者頭部相撞的部分畫上衝擊波，就能表現出頭槌的威力。

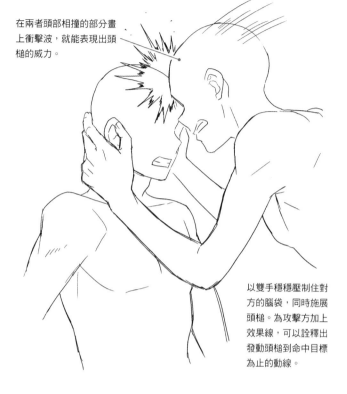

以雙手穩穩壓制住對方的腦袋，同時施展頭槌。為攻擊加上效果線，可以詮釋出發動頭槌到命中目標為止的動線。

### 從骨架線學習 摹 繪 法

決定好擊方要在何處遭受撞擊後，就先畫上輔助線以供參考吧。

## 猛頂下巴

用頭頂朝對方下巴猛撞的動作，在詼諧場面下亦可活用。

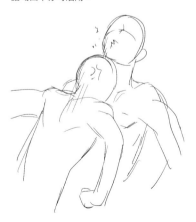

留意雙方的接觸位置，確實畫出下巴挨撞的感覺。

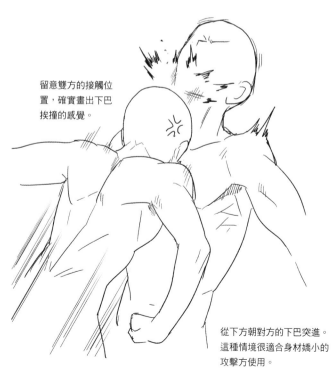

從下方朝對方的下巴突進。這種情境很適合身材嬌小的攻擊方使用。

### 從骨架線學習 摹 繪 法

把透視點設定成能夠讓攻擊方的頭鑽入對方下巴底下的角度。

### 互瞪頭鎚

這是兩者從正面互頂的較勁動作，描繪
出雙方頭部敲在一起的模樣吧。

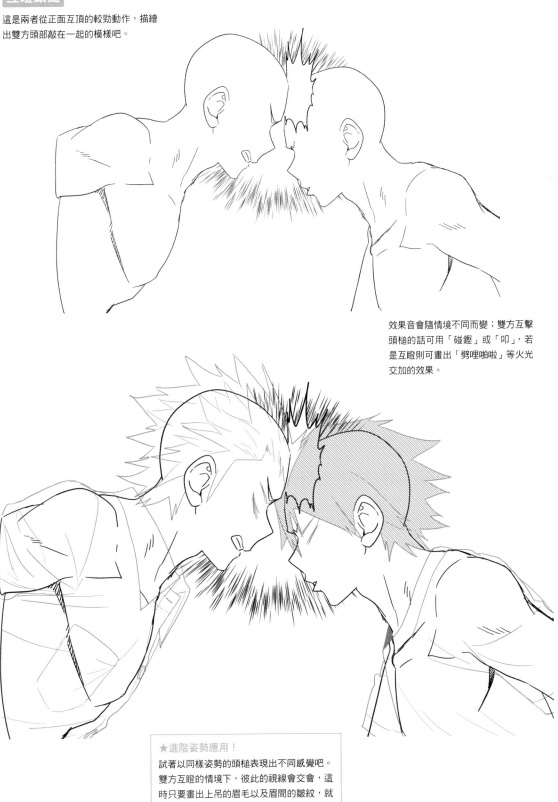

效果音會隨情境不同而變；雙方互擊
頭槌的話可用「碰鏗」或「叩」，若
是互瞪則可畫出「劈哩啪啦」等火光
交加的效果。

★進階姿勢應用！
試著以同樣姿勢的頭槌表現出不同感覺吧。
雙方互瞪的情境下，彼此的視線會交會，這
時只要畫出上吊的眉毛以及眉間的皺紋，就
可以改變瞪勁的強度。

# 柔道招式

在柔道或柔術中，運用「槓桿原理」向對手的關節施加負荷，藉此封住對手行動的技巧。

## 固定技

固定技是指在格鬥技與武道中，用以封住對手行動的技巧。基本上以寢技居多，因此要留意人物與地板的接觸部分。

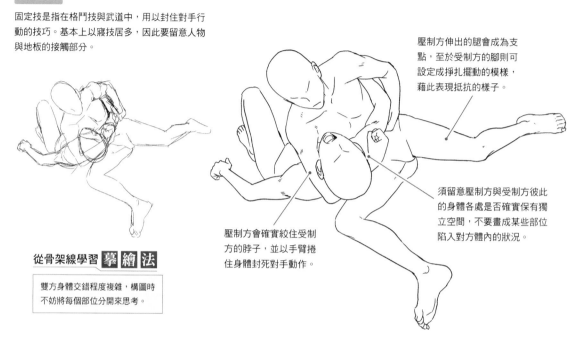

壓制方伸出的腿會成為支點，至於受制方的腳則可設定成掙扎擺動的模樣，藉此表現抵抗的樣子。

須留意壓制方與受制方彼此的身體各處是否確實保有獨立空間，不要畫成某些部位陷入對方體內的狀況。

壓制方會確實絞住受制方的脖子，並以手臂捲住身體封死對手動作。

### 從骨架線學習 摹繪法

雙方身體交錯程度複雜，構圖時不妨將每個部位分開來思考。

## 關節技

在格鬥技、武術與武道等領域中用以封住對手關節可動處的技巧。描繪關節技時，須留意關節的位置與方向。

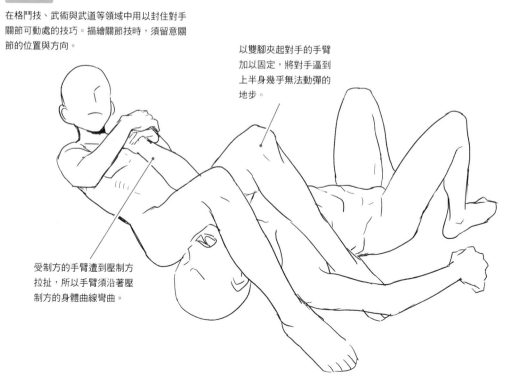

以雙腳夾起對手的手臂加以固定，將對手逼到上半身幾乎無法動彈的地步。

受制方的手臂遭到壓制方拉扯，所以手臂須沿著壓制方的身體曲線彎曲。

# 擒抱

飛身猛撲，順勢抱住並推倒對手的技巧。動作重點在於擺出重心略低的姿勢。

## 上方取鏡

雙方身體會有多處交疊，須確實掌握各部分的上下關係。

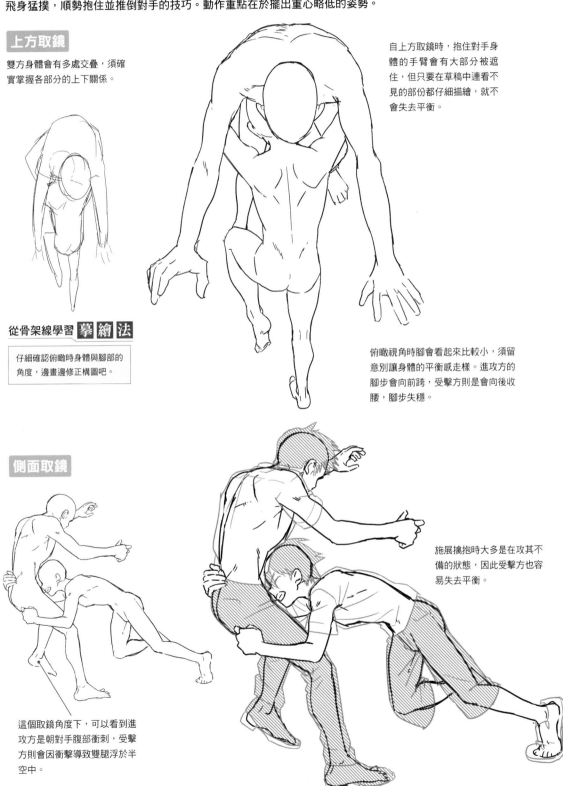

自上方取鏡時，抱住對手身體的手臂會有大部分被遮住，但只要在草稿中連看不見的部份都仔細描繪，就不會失去平衡。

### 從骨架線學習 掌 繪 法

仔細確認俯瞰時身體與腳部的角度，邊畫邊修正構圖吧。

俯瞰視角時腳會看起來比較小，須留意別讓身體的平衡感走樣。進攻方的腳步會向前跨，受擊方則是會向後收腰，腳步失穩。

## 側面取鏡

這個取鏡角度下，可以看到進攻方是朝對手腹部衝刺，受擊方則會因衝擊導致雙腿浮於半空中。

施展擒抱時大多是在攻其不備的狀態，因此受擊方也容易失去平衡。

# 張嘴狠咬

使勁咬住對手，令牙齒深入皮內。

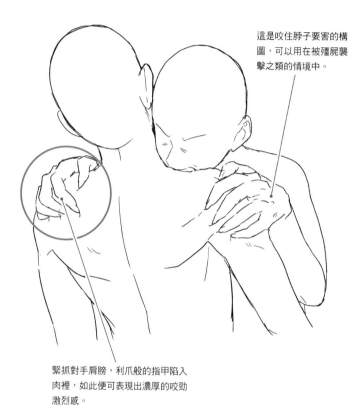

這是咬住脖子要害的構圖，可以用在被殭屍襲擊之類的情境中。

緊抓對手肩膀，利爪般的指甲陷入肉裡，如此便可表現出濃厚的咬勁激烈感。

描繪咬人場面時，畫出嘴巴大張、牙齒清晰可見的程度吧。還可以畫出尖銳的虎牙或整口鯊魚式利牙等，隨情境加入適當的調整。

---

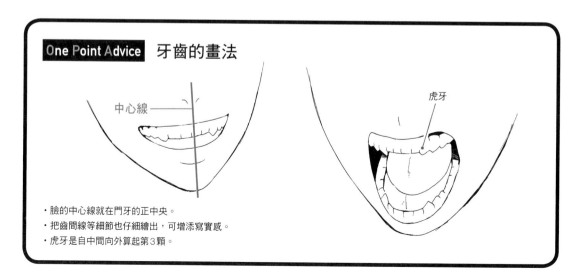

**One Point Advice** 牙齒的畫法

中心線

虎牙

· 臉的中心線就在門牙的正中央。
· 把齒間線等細節也仔細繪出，可增添寫實感。
· 虎牙是自中間向外算起第3顆。

# 抱起

將人打橫抱起的姿勢可運用於各種場景之中。

### 公主抱

以關節為支點支撐，
重心落於腰部附近。
受抱者全身放鬆，形
成「く」字形。

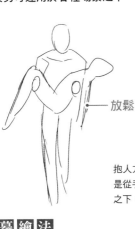

放鬆

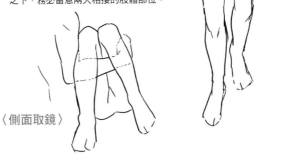

重心

抱人方並不是「用手掌舉起雙腳」，而
是從手肘到手掌的部分全都支撐在膝蓋
之下，務必留意兩人相接的肢體部位。

### 從骨架線學習 摹 繪 法

要留意作用在身體上的力量是重
力，方向自然是朝下的。

〈側面取鏡〉

### 單肩扛起

透過肩膀力量將人扛起的姿勢，試著配合想畫
的人物改變肩寬吧。

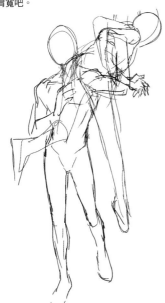

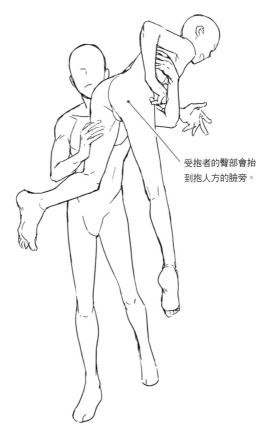

受抱者的臀部會抬
到抱人方的臉旁。

### 從骨架線學習 摹 繪 法

打骨架線時，重點在於將受抱者
的肚子安排在抱人方的肩膀上。

# 擊掌

擊掌是同伴間表現開心或信賴等反應時會使用的動作之一。

**單手**

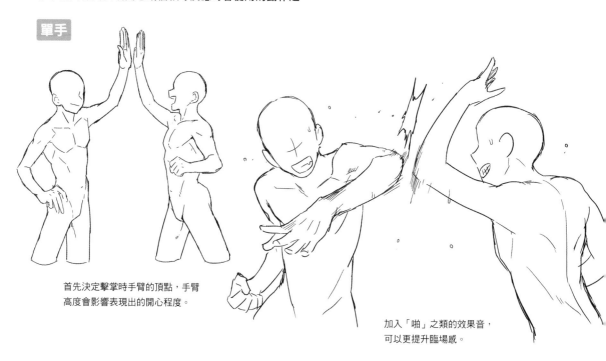

首先決定擊掌時手臂的頂點,手臂高度會影響表現出的開心程度。

加入「啪」之類的效果音,可以更提升臨場感。

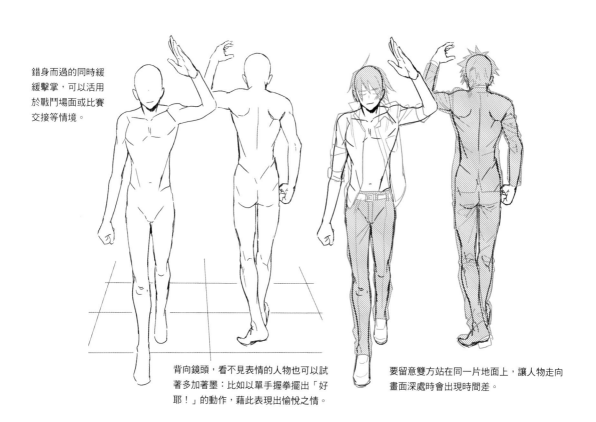

錯身而過的同時緩緩擊掌,可以活用於戰鬥場面或比賽交接等情境。

背向鏡頭,看不見表情的人物也可以試著多加著墨:比如以單手握拳擺出「好耶!」的動作,藉此表現出愉悅之情。

要留意雙方站在同一片地面上,讓人物走向畫面深處時會出現時間差。

**雙手**

雙手擊掌的姿勢可以在想強調開心程度時使用。

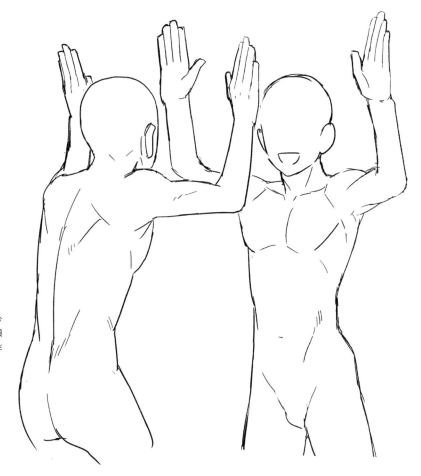

畫成雙手高舉，視線投向掌心的模樣吧。此外讓人物抬起頭會顯得更開朗，表現出和同伴分享喜悅的模樣。

這是雙方手掌貼平瞬間的側面取鏡構圖。若兩個人物彼此身高差不多，則肩膀、手肘、手掌等位置都會是左右對稱的。

表情盡量畫得開朗些。

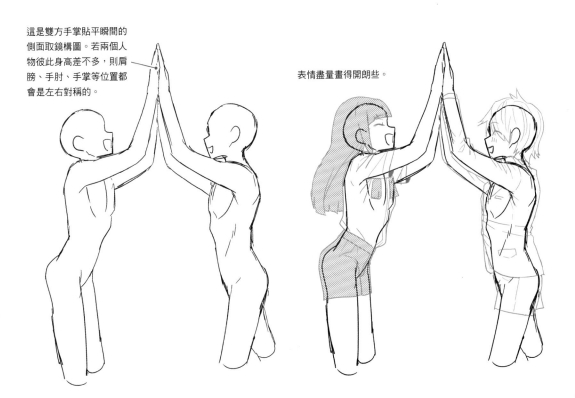

### 1 草稿

如果沒有要連腳都畫進來，那雙方的相對位置稍微曖昧點也無妨。

### 2 線稿草圖

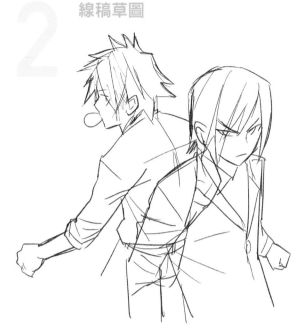

不一定要忠實呈現草稿勾勒的線條，能保持適度彈性調整輪廓或頭部大小也很重要。只要記得留意空間分配，不要讓角色的背部重疊在一起就好。

### 4 塗上底色

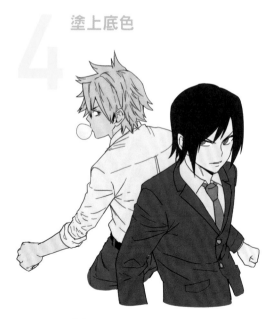

塗底色時只要選擇彩度相近的用色，就能畫出自然的配色圖；若用色的彩度過於不均，則可能會導致整合性不足，務必注意。

### 5 加入陰影

光源

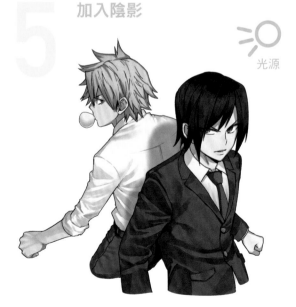

受到光源位置影響，前方角色的影子落在後方角色身上。衣物的陰影不要光憑想像去畫，試著透過自拍等方式觀察實際狀況比較好。

※所謂彩度，就是顏色的鮮豔程度。

**3** 線稿

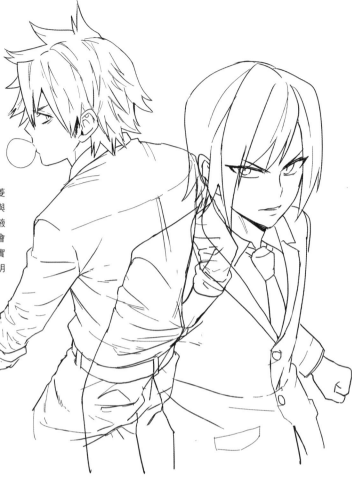

關節附近的衣物皺褶只要畫上大量的菱形，就會顯得有模有樣。至於背後與胸部的衣物皺摺，就記得以「拉往腋下」的感覺繪製。後方人物在上色後會被前方人物遮住的部分，同樣也要確實描線，這樣可以讓雙方重疊的部分更明確，減少之後作業上的問題。

**6** 加上特效、打亮

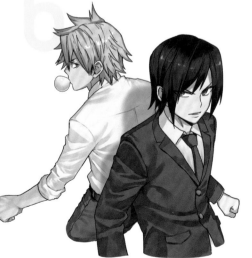

塗上亮色時並非只能用白色，可依衣物基本色選用更淡、更接近白色的相近色（比如紫色就選淡紫色）。另外，雖是筆者的個人喜好，但選用黃色光源搭配紫色系陰影，整體就會帶有柔和感，因此本圖便覆蓋了由黃至紫的漸層效果。

**7** 完成

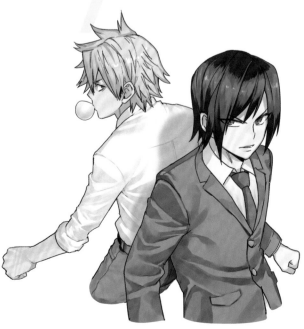

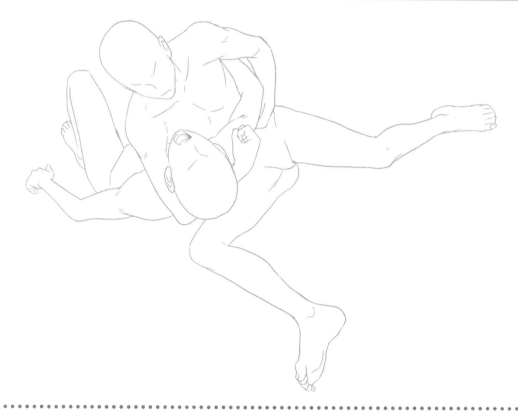

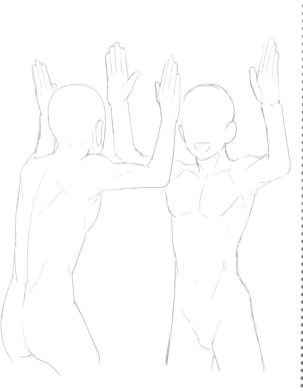

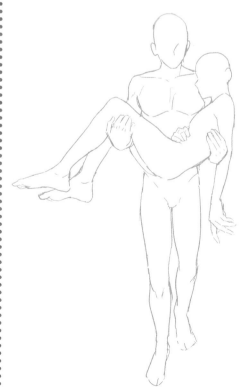

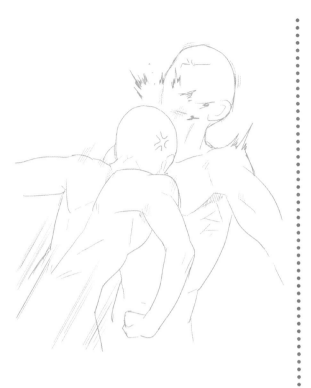

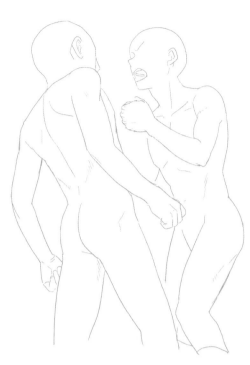

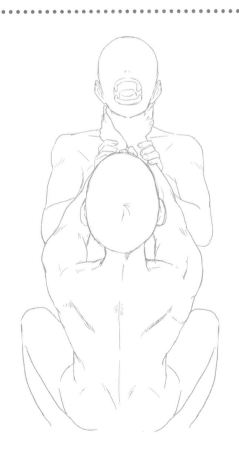

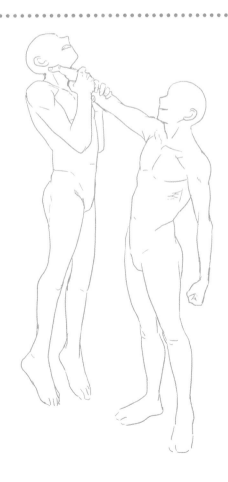

# 頭髮流向

毛髮是最能有效表現人物動態的手段之一。以下介紹人體在自主行動或因外力而動時，頭髮將出現怎樣的動向。

## ● 從人物動作來思考

自高處跳下

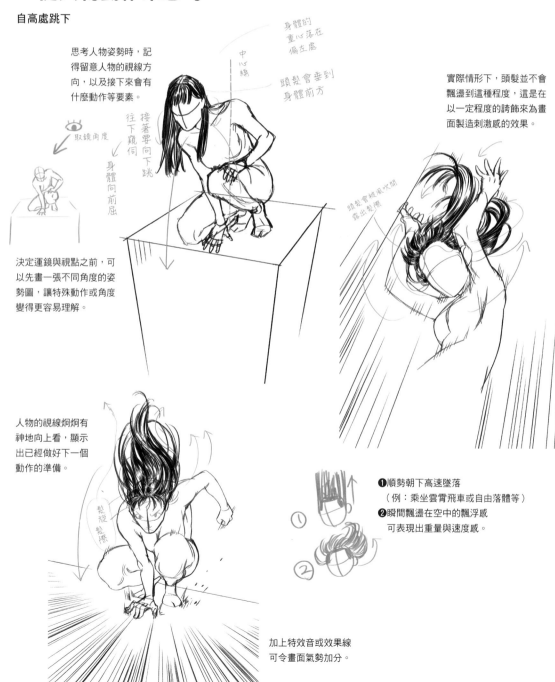

思考人物姿勢時，記得留意人物的視線方向，以及接下來會有什麼動作等要素。

取鏡角度

往下窺伺

接著要向下跳

身體向前屈

中心線

身體的重心落在偏左處

頭髮會垂到身體前方

決定運鏡與視點之前，可以先畫一張不同角度的姿勢圖，讓特殊動作或角度變得更容易理解。

實際情形下，頭髮並不會飄盪到這種程度，這是在以一定程度的誇飾來為畫面製造刺激感的效果。

頭髮會被風吹開露出髮際

人物的視線炯炯有神地向上看，顯示出已經做好下一個動作的準備。

髮旋髮際

❶順勢朝下高速墜落
（例：乘坐雲霄飛車或自由落體等）
❷瞬間飄盪在空中的飄浮感
可表現出重量與速度感。

加上特效音或效果線可令畫面氣勢加分。

## ● 查覺危險並閃避

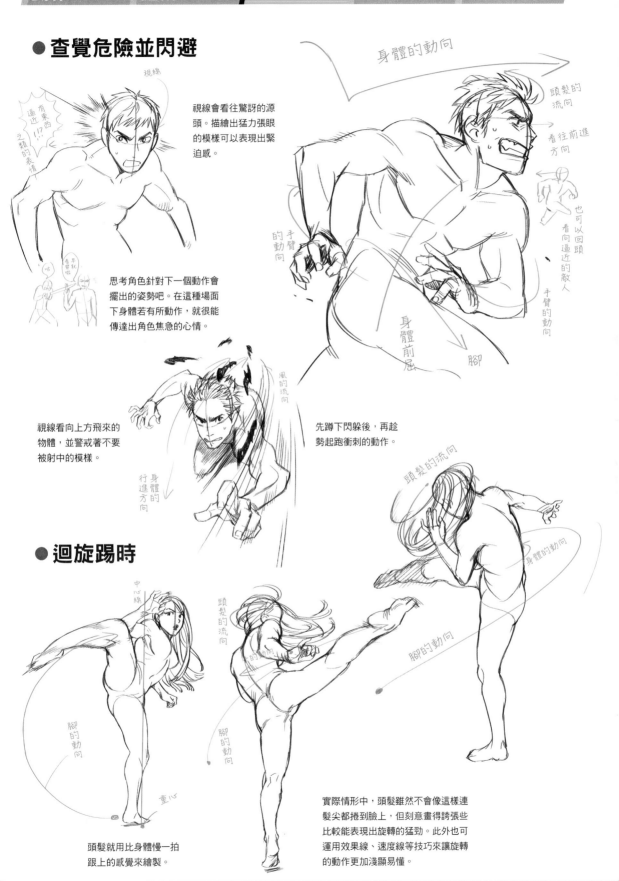

視線會看往驚訝的源頭。描繪出猛力張眼的模樣可以表現出緊迫感。

思考角色針對下一個動作會擺出的姿勢吧。在這種場面下身體若有所動作，就很能傳達出角色焦急的心情。

視線看向上方飛來的物體，並警戒著不要被射中的模樣。

先蹲下閃躲後，再趁勢起跑衝刺的動作。

## ● 迴旋踢時

頭髮就用比身體慢一拍跟上的感覺來繪製。

實際情形中，頭髮雖然不會像這樣連髮尖都捲到臉上，但刻意畫得誇張些比較能表現出旋轉的猛勁。此外也可運用效果線、速度線等技巧來讓旋轉的動作更加淺顯易懂。

# ● 從風的流向思考

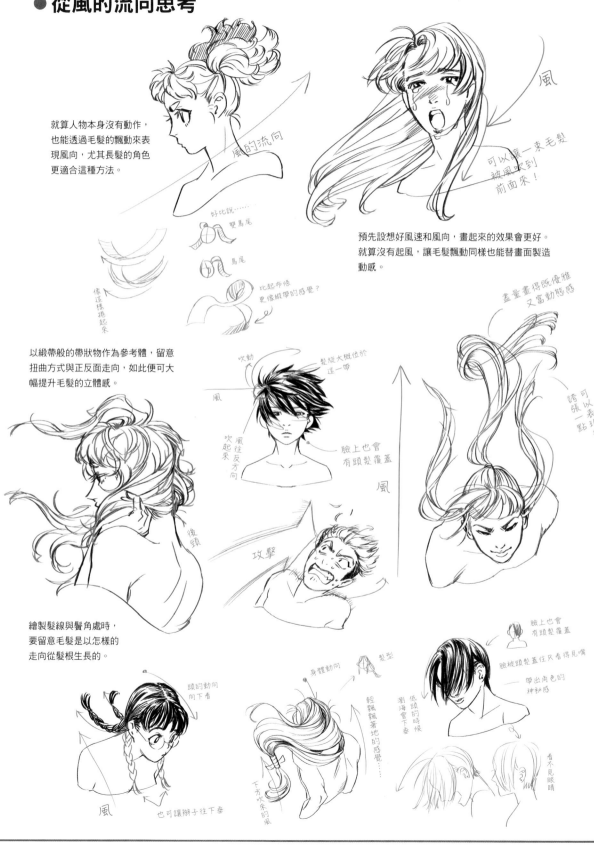

就算人物本身沒有動作，也能透過毛髮的飄動來表現風向，尤其長髮的角色更適合這種方法。

風的流向

好比說……

雙馬尾

馬尾

像這樣捲起來

比起布條更像緞帶的感覺？

風

可以讓一束毛髮被風吹到前面來！

預先設想好風速和風向，畫起來的效果會更好。就算沒有起風，讓毛髮飄動同樣也能替畫面製造動感。

以緞帶般的帶狀物作為參考體，留意扭曲方式與正反面走向，如此便可大幅提升毛髮的立體感。

盡量畫得既優雅又富動態感

吹動

風

髮旋大概位於這一帶

吹起來

風往反方向

臉上也會有頭髮覆蓋

誇張可以一表現點

風

後頸

攻擊

繪製髮線與鬢角處時，要留意毛髮是以怎樣的走向從髮根生長的。

頭的動向向下看

身體動向

髮型

臉上也會有頭髮覆蓋

臉被頭髮蓋住只看得見嘴

帶出角色的神祕感

輕飄飄著地的感覺……

劉海會下垂

低頭的時候

風

也可讓辮子往下垂

下方吹來的風

看不見眼睛

# STEP 4
# 武器

武器的拿法會大大影響角色給
人的感覺，現在就來考察哪些
拿武器的動作能讓人物顯得最
「上相」吧。

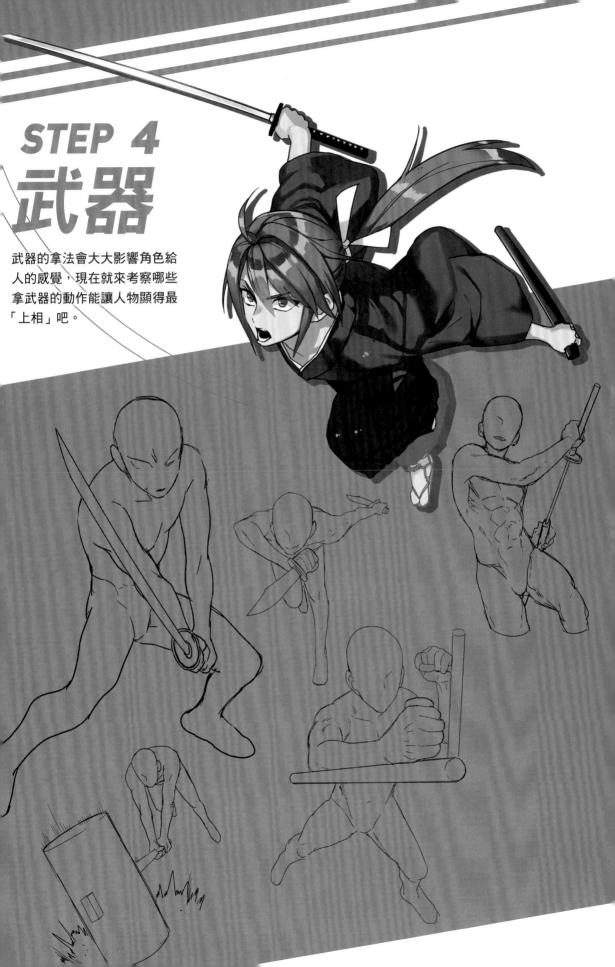

# 手持武器的姿勢

本章將介紹刀、槍、雙節棍等各類透過人物動作發動攻擊的武器。一起學習手持武器時能讓角色擺出哪些帥氣的架勢吧。

## 日本刀

持刀的動作五花八門，可參照真實存在的流派架勢，也可以構思原創的流派姿勢，享受設計招式的樂趣。

完稿時記得確實描繪出刃紋與鎬筋，由細節展現出「對刀的設計也十分講究」的精神。

用刀身遮住嘴巴，可以增添美艷的感覺。也可刻意讓手掌稍微鬆開，表現出優雅感。

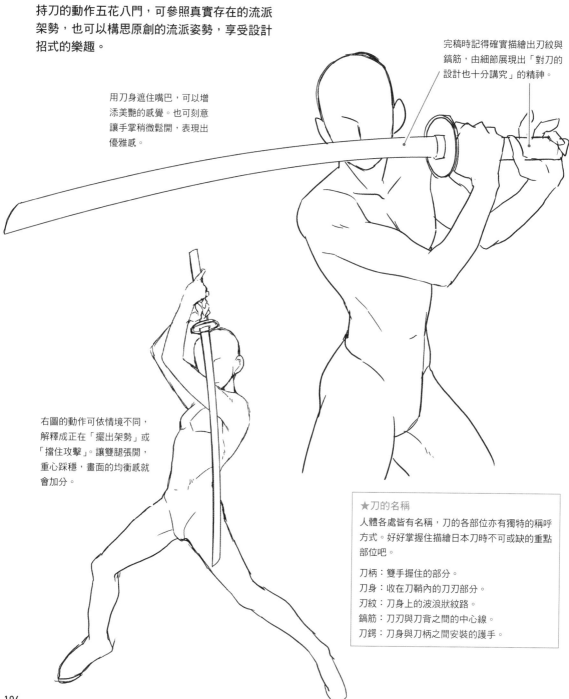

右圖的動作可依情境不同，解釋成正在「擺出架勢」或「擋住攻擊」。讓雙腿張開，重心踩穩，畫面的均衡感就會加分。

★刀的名稱
人體各處皆有名稱，刀的各部位亦有獨特的稱呼方式。好好掌握住描繪日本刀時不可或缺的重點部位吧。

刀柄：雙手握住的部分。
刀身：收在刀鞘內的刀刃部分。
刃紋：刀身上的波浪狀紋路。
鎬筋：刀刃與刀背之間的中心線。
刀鍔：刀身與刀柄之間安裝的護手。

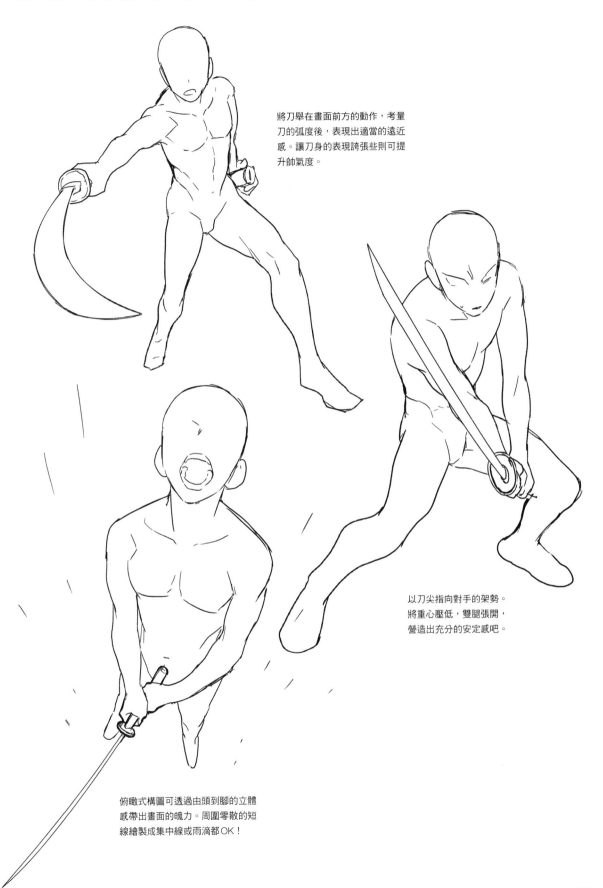

將刀舉在畫面前方的動作，考量刀的弧度後，表現出適當的遠近感。讓刀身的表現誇張些則可提升帥氣度。

以刀尖指向對手的架勢。將重心壓低，雙腿張開，營造出充分的安定感吧。

俯瞰式構圖可透過由頭到腳的立體感帶出畫面的魄力。周圍零散的短線繪製成集中線或雨滴都OK！

# 拔刀

將刀自鞘中拔出的動作。描繪拔刀動作時，記得讓另一隻手按在刀鞘上。

## 拔刀〈站姿〉

刀身越長，腋下就會張得越開。想將拔刀的軌道畫得帥氣，就要以和緩的曲線為概念作畫。

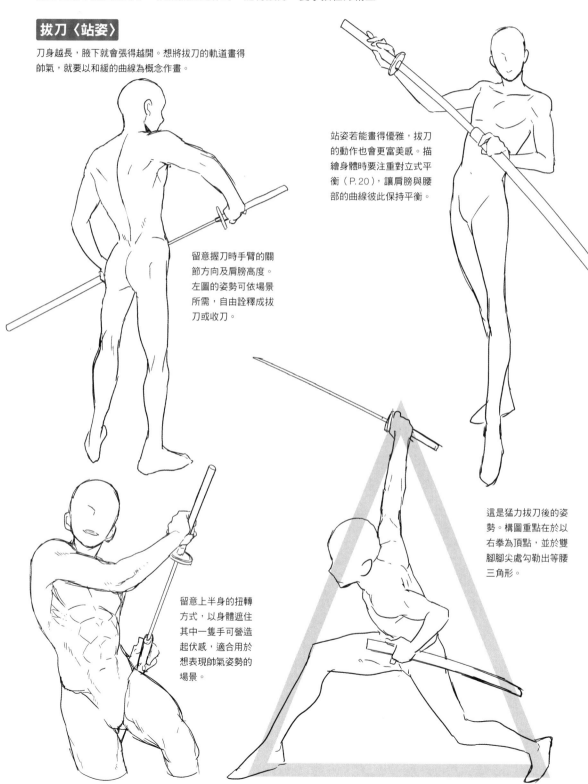

留意握刀時手臂的關節方向及肩膀高度。左圖的姿勢可依場景所需，自由詮釋成拔刀或收刀。

站姿若能畫得優雅，拔刀的動作也會更富美感。描繪身體時要注重對立式平衡（P.20），讓肩膀與腰部的曲線彼此保持平衡。

留意上半身的扭轉方式，以身體遮住其中一隻手可營造起伏感，適合用於想表現帥氣姿勢的場景。

這是猛力拔刀後的姿勢。構圖重點在於以右拳為頂點，並於雙腳腳尖處勾勒出等腰三角形。

## 拔刀〈蹲姿〉

動作模式比站姿少上許多，
試著在取鏡角度下功夫彌補吧。

★提升帥氣度的畫面裁切手法
只把想表現的部位收在畫面中，並讓人
物自中心稍微偏離，留下一點空間，如
此便能強化整體的均衡感。

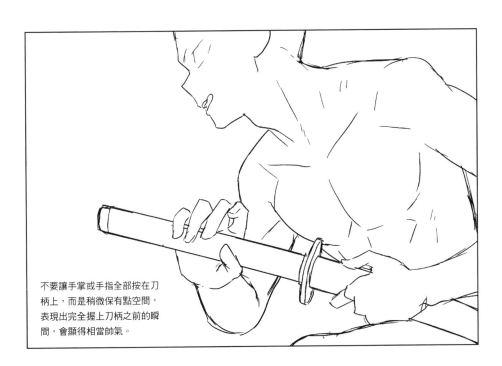

不要讓手掌或手指全部按在刀
柄上，而是稍微保有點空間，
表現出完全握上刀柄之前的瞬
間，會顯得相當帥氣。

# 刀的握法

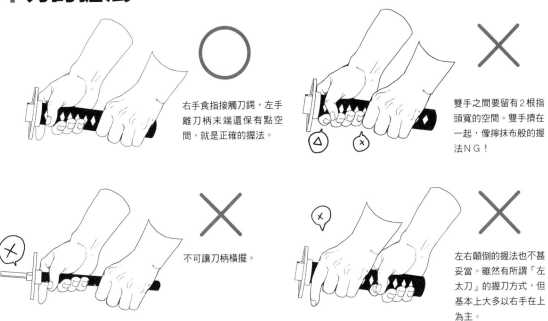

右手食指接觸刀鍔，左手
離刀柄末端還保有點空
間，就是正確的握法。

雙手之間要留有2根指
頭寬的空間。雙手擠在
一起，像擰抹布般的握
法NG！

不可讓刀柄橫擺。

左右顛倒的握法也不甚
妥當。雖然有所謂「左
太刀」的握刀方式，但
基本上大多以右手在上
為主。

# 長槍

長槍有獨特的突刺攻擊動作，要注意這是種活用長柄而保有廣域攻擊範圍的武器。

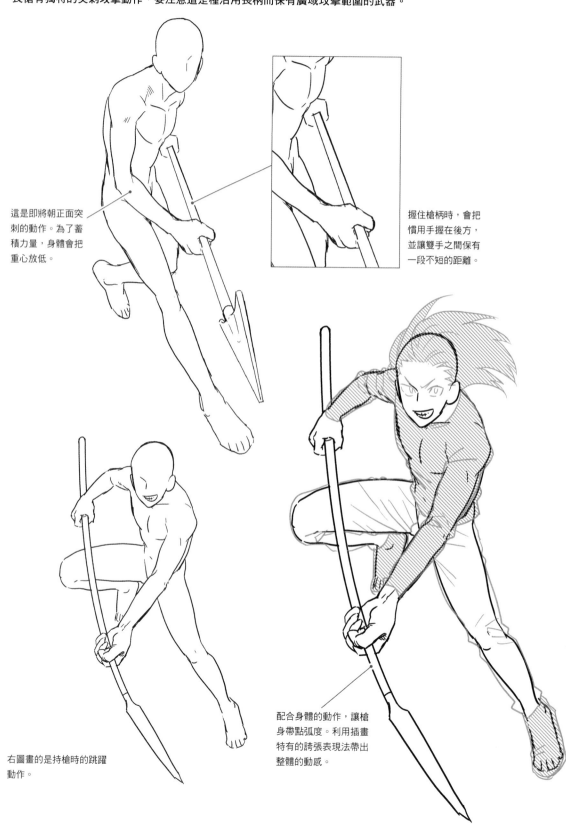

這是即將朝正面突刺的動作。為了蓄積力量，身體會把重心放低。

握住槍柄時，會把慣用手握在後方，並讓雙手之間保有一段不短的距離。

右圖畫的是持槍時的跳躍動作。

配合身體的動作，讓槍身帶點弧度。利用插畫特有的誇張表現法帶出整體的動感。

# 薙刀

與長槍很類似的長棍狀武器。薙刀動作的注意點，在於攻擊時瞄準腳跟「掃砍」。

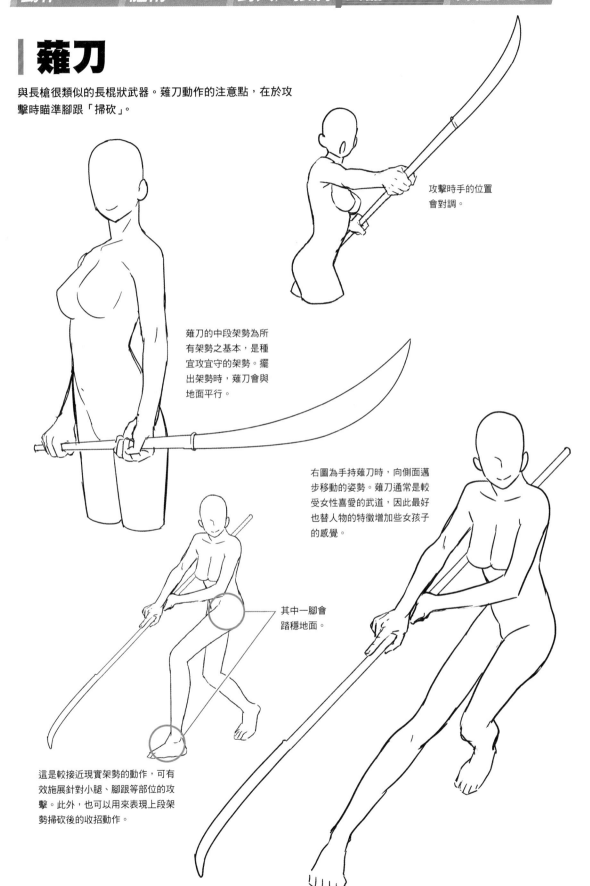

攻擊時手的位置會對調。

薙刀的中段架勢為所有架勢之基本，是種宜攻宜守的架勢。擺出架勢時，薙刀會與地面平行。

右圖為手持薙刀時，向側面邁步移動的姿勢。薙刀通常是較受女性喜愛的武道，因此最好也替人物的特徵增加些女孩子的感覺。

其中一腳會踏穩地面。

這是較接近現實架勢的動作，可有效施展針對小腿、腳跟等部位的攻擊。此外，也可以用來表現上段架勢掃砍後的收招動作。

# 鈍器

手持鐵鎚、鐵球等重武器時會擺出的動作。

## 鐵鎚

鎚身巨大的鐵鎚可以表現出人物的豪邁感。記得畫出大膽或誇張的動作。

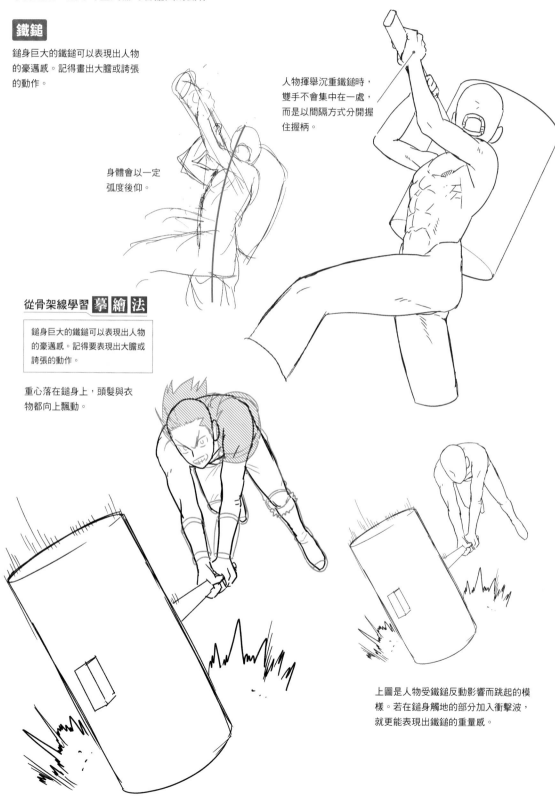

人物揮舉沉重鐵鎚時，雙手不會集中在一處，而是以間隔方式分開握住握柄。

身體會以一定弧度後仰。

### 從骨架線學習摹繪法

鎚身巨大的鐵鎚可以表現出人物的豪邁感。記得要表現出大膽或誇張的動作。

重心落在鎚身上，頭髮與衣物都向上飄動。

上圖是人物受鐵鎚反動影響而跳起的模樣。若在鎚身觸地的部分加入衝擊波，就更能表現出鐵鎚的重量感。

## 鐵球

一種甩動鐵塊借力施予打擊、控制上較為困難
的武器，因此使用者可以設定成水準較高的戰
鬥者。

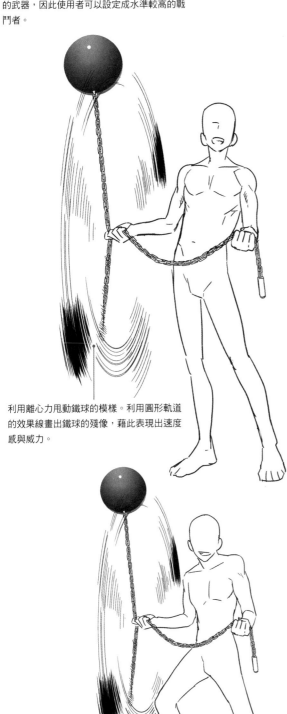

利用離心力甩動鐵球的模樣。利用圓形軌道
的效果線畫出鐵球的殘像，藉此表現出速度
感與威力。

下蹲站穩，將重心放低的模
樣。讓姿勢稍微變動，就能
改變給人的印象。

### One Point Advice

## 鐵球的畫法

①畫出正圓形並塗黑。

②將接觸光源處塗白。若是彩圖，
也可以直接用圓形工具處理，但畫
出有如集中線筆刷的模樣，在漫畫
中會有更好的效果。

③以灰色畫出反光的效果（右下部
分）。至少用上一種顏色也不錯。

④於最下方的位置畫上更強的反光
效果。

⑤根據情境所需，畫上更進一步的
陰影與反光，試著在設計面講究一
下吧。

### 鎖鏈的畫法

①畫出一個立體的0。

②連續交互畫出零（0）
與減號（－）。

③讓鎖圈癱軟，可以表現出下垂的模樣。另
外，現在有熱心的同好製作了免費鎖圈筆刷
素材，因此也可以使用該素材來描繪鎖鏈。
筆者認為在某些時候，比起畫不畫得出來，
應該優先考慮要如何表現出需要的效果。

# 其他武器

以下介紹幾種能雙手各持一把，活用於攻防兩面的高泛用性武器。

## 勾棍

「突刺」與「掃擊」動作居多，接近戰專用的武器。也可以先畫出〈揍人姿勢〉的相關動作，再加繪上勾棍。

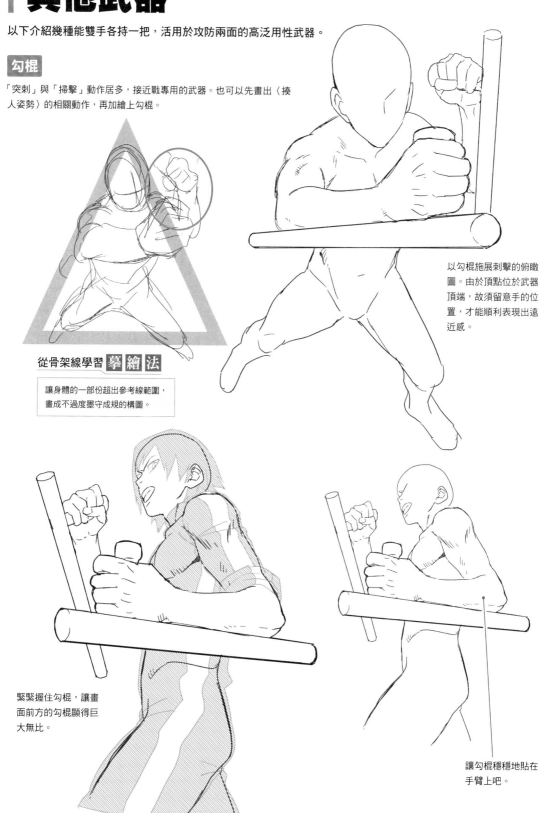

### 從骨架線學習 摹 繪 法

讓身體的一部份超出參考線範圍，畫成不過度墨守成規的構圖。

以勾棍施展刺擊的俯瞰圖。由於頂點位於武器頂端，故須留意手的位置，才能順利表現出遠近感。

緊緊握住勾棍，讓畫面前方的勾棍顯得巨大無比。

讓勾棍穩穩地貼在手臂上吧。

### 雙節棍

甩棍與招牌動作都很上相的武器。

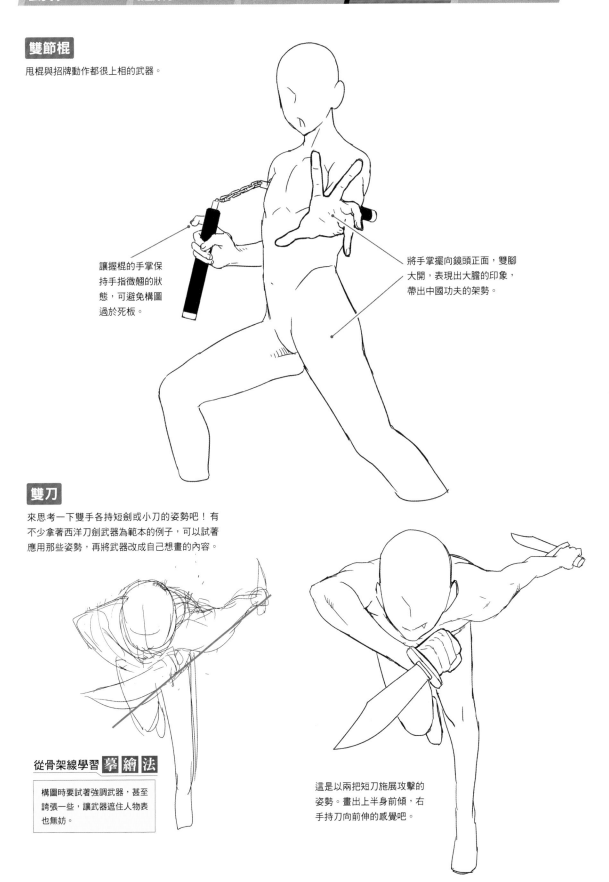

讓握棍的手掌保
持手指微翹的狀
態，可避免構圖
過於死板。

將手掌擺向鏡頭正面，雙腳
大開，表現出大膽的印象，
帶出中國功夫的架勢。

### 雙刀

來思考一下雙手各持短劍或小刀的姿勢吧！有
不少拿著西洋刀劍武器為範本的例子，可以試著
應用那些姿勢，再將武器改成自己想畫的內容。

#### 從骨架線學習 摹 繪 法

構圖時要試著強調武器，甚至
誇張一些，讓武器遮住人物表
也無妨。

這是以兩把短刀施展攻擊的
姿勢。畫出上半身前傾，右
手持刀向前伸的感覺吧。

113

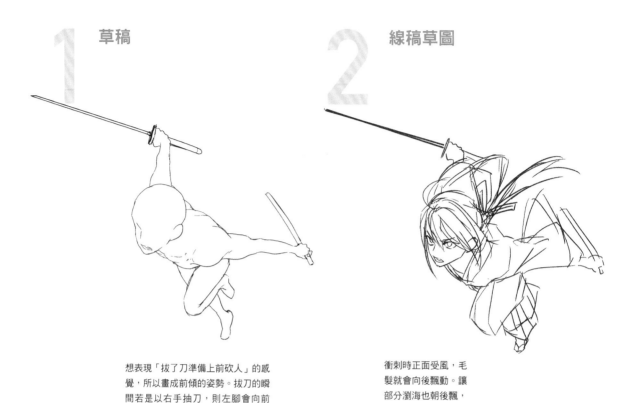

### 1 草稿

想表現「拔了刀準備上前砍人」的感覺，所以畫成前傾的姿勢。拔刀的瞬間若是以右手抽刀，則左腳會向前踏，故將左腳畫在前方。

### 2 線稿草圖

衝刺時正面受風，毛髮就會向後飄動。讓部分瀏海也朝後飄，可以帶出速度感。

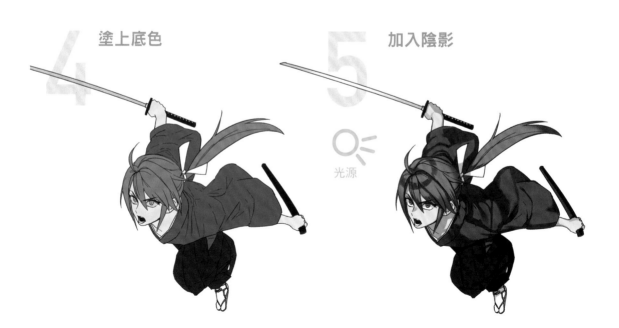

### 4 塗上底色

選擇底色時記得注重整體均衡，讓各種用色能配合彼此的彩度。（P.96）

### 5 加入陰影

光源

這次的衣物是無花紋類型的。要注意若使用網點表現衣物花紋，衣服的皺摺會變得比較不顯眼。在畫質地柔軟的衣物時，不要光用硬筆塗色，也須在各處以噴槍筆刷帶出漸層感，讓質感加分。

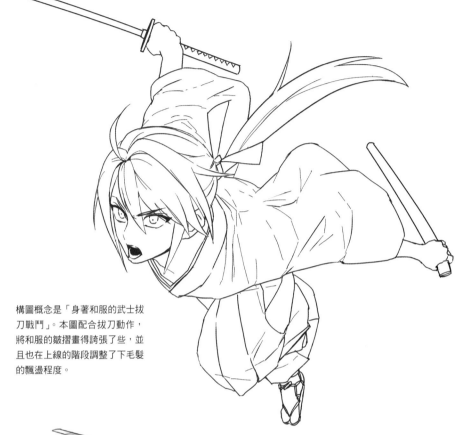

**3** 線稿

構圖概念是「身著和服的武士拔刀戰鬥」。本圖配合拔刀動作，將和服的皺摺畫得誇張了些，並且也在上線的階段調整了下毛髮的飄盪程度。

**6** 加上特效、打亮

**7** 完成

因為想表現出頭髮的飄逸感，所以塗色時刻意誇飾了光澤。此外，也以灰色把右腳色澤刷淡，營造出畫面的深度。

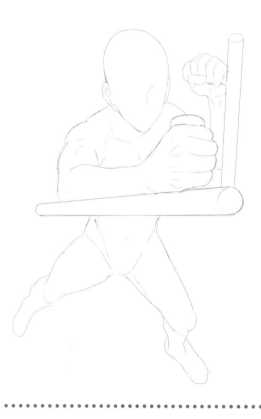

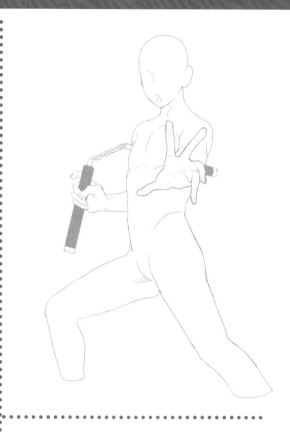

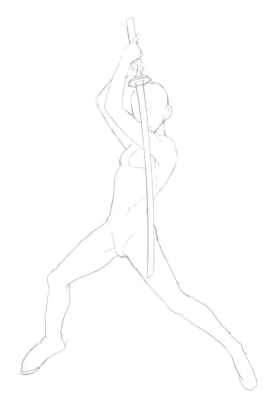

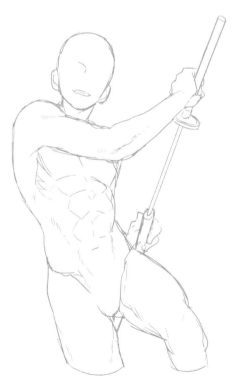

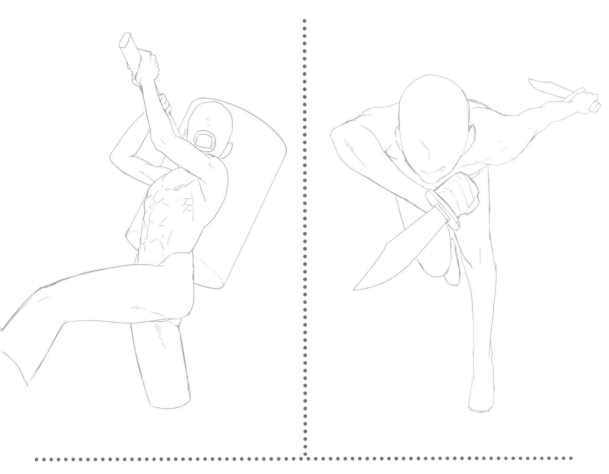

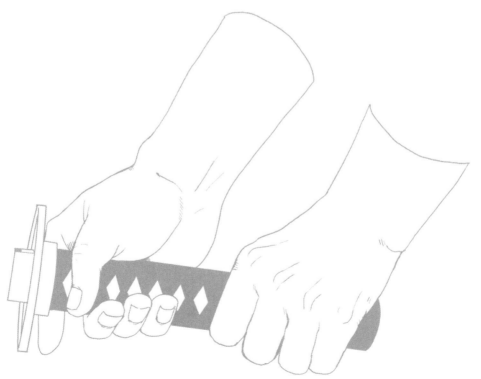

# 動作場景中常見的表情【1】

來學習戰鬥場景常用表情的繪製訣竅吧！只要能運用插畫特有的誇張表現方式，就能得心應手地畫出帥氣的決勝表情，讓筆下的人物更顯活靈活現。

## ● 感情

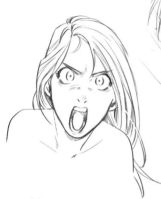

**憤怒 ←**
讓眉毛與雙眼大力上揚，就能表現出人物的憤怒。此外，也可以試著加入由下往上拉的效果線，彷彿將湧上胸口的感情一口氣宣洩而出。

**憤怒 ↑**
畫出炯炯有神、威風凜凜的雙眼，再加上猛力張開的嘴，便可營造出充滿緊張感的氣氛。

**忍耐 →**
描繪這種咬緊牙關忍耐的表情時，可搭配表示顫抖的效果線。「忍住不哭」、「壓抑憤怒」等，可應用的場面非常多。

**痛哭 ↑**
描繪放聲大哭的表情時，重點在於下垂的眉毛、張大的嘴巴，以及一顆顆滴落的斗大淚珠。若想更加表現出情緒失控的模樣，可以試著畫出連鼻水都流出來的樣子。

## ● 攻擊時的架勢

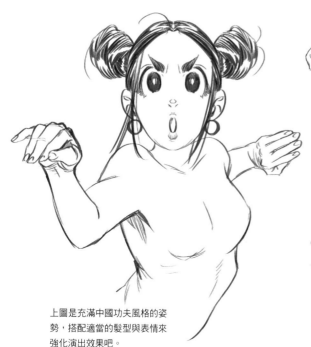

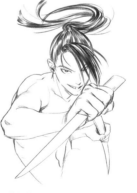

就算雙眼直直瞪著鏡頭，只要搭配一抹從容微笑，就能讓角色顯得游刃有餘。反之若配上一字型的緊閉雙唇，就會傳達出角色認真決勝的模樣。

端正嚴肅的表情可以帶出戰鬥即將展開的感覺，也很適合用來作為關鍵時刻的決勝表情！

上圖是充滿中國功夫風格的姿勢，搭配適當的髮型與表情來強化演出效果吧。

吼叫的表情與施展致命一擊的場面相當搭。以拳頭為中心，拉出集中線與速度線，巧妙地引導觀圖者的視線吧。

# STEP 5
# 各種反應

在戰鬥＆動作場面裡，必須有敵對
角色作出適當應對，才能襯托出攻
擊方的動作。這裡要介紹的就是如
何描繪受擊方的反應。

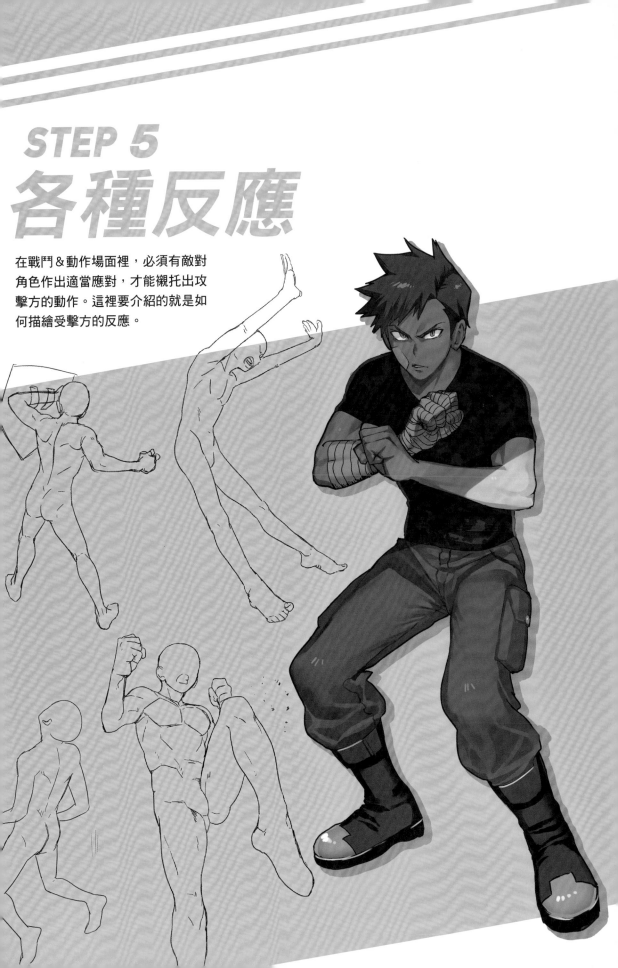

# 敵對角色的反應

思考受擊方會有怎樣的閃避與防禦等動作，繪製戰鬥場面等情境時可不能少了這些畫面。

## ▌閃避

試著根據迎面而來的攻擊軌道判斷，角色會怎麼迴避閃躲。

### 特技表演般的閃避方式

試著在閃避大招的場面活用這類動作吧，讓角色連躲招的同時都不忘耍帥。

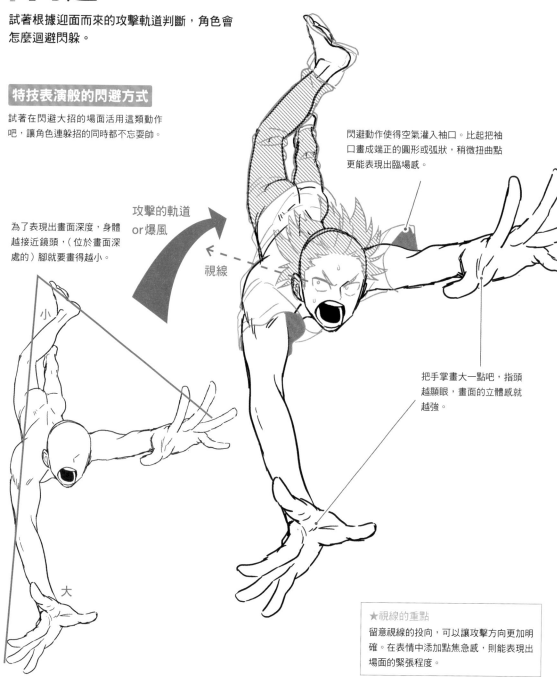

閃避動作使得空氣灌入袖口。比起把袖口畫成端正的圓形或弧狀，稍微扭曲點更能表現出臨場感。

攻擊的軌道
or 爆風

視線

為了表現出畫面深度，身體越接近鏡頭，（位於畫面深處的）腳就要畫得越小。

小

大

把手掌畫大一點吧，指頭越顯眼，畫面的立體感就越強。

★視線的重點

留意視線的投向，可以讓攻擊方向更加明確。在表情中添加點焦急感，則能表現出場面的緊張程度。

## 向上跳躍

這個動作是專門在閃避瞄準腳邊的攻擊。比起垂直地起跳，不如讓上半身前屈，雙腳大張前舉，會更令動感加分。

### 從骨架線學習 摹繪法

將手臂與肩膀對齊，會讓動作顯得更優雅。

雙手張開像是鳥在展翅，能更清楚地表明角色正在跳起。

故意畫小一點

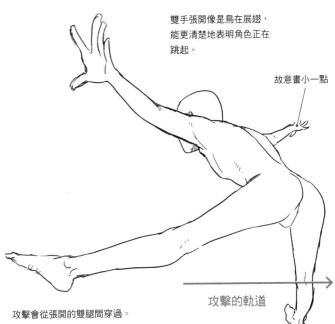

攻擊會從張開的雙腿間穿過。

攻擊的軌道

## 朝側面閃躲

身體以腰為中心移動，手腳則會慢一拍才跟上。

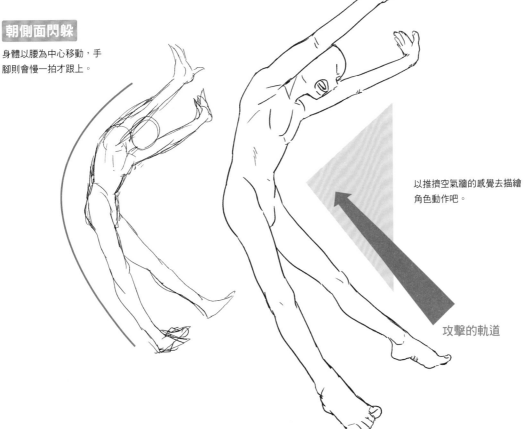

以推擠空氣牆的感覺去描繪角色動作吧。

攻擊的軌道

扭頭閃過攻擊的姿勢，可以試著用來表現
受擊方看穿攻擊方動作的情境。

加入攻擊擦過臉頰的
效果，可以更加提升
緊迫感。

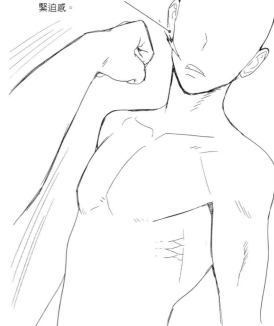

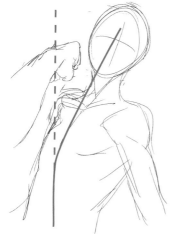

在施展攻擊的手臂周
圍加上速度線，能表
現出攻擊的猛勁。

**從骨架線學習 摹繪法**

頭部雖歪向一邊，軀幹卻仍保
持直挺，可以顯示出角色游刃
有餘的狀態。

**後仰閃躲**

將身體整個向後倒，藉此迴避攻擊或移動中的
物體。攻擊的位置要定在命中時會直擊腹部周
圍的高度。

畫上特殊效果，可表現出物體的速度
感。若是正面取鏡，或許也可以用拉
集中線的方式處理。

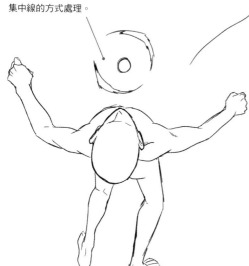

從腳的方向取鏡的俯瞰圖。越靠近鏡頭
的部分就畫得越大。

**物體自頭頂上通過**

可運用在低頭閃過物體的場面。

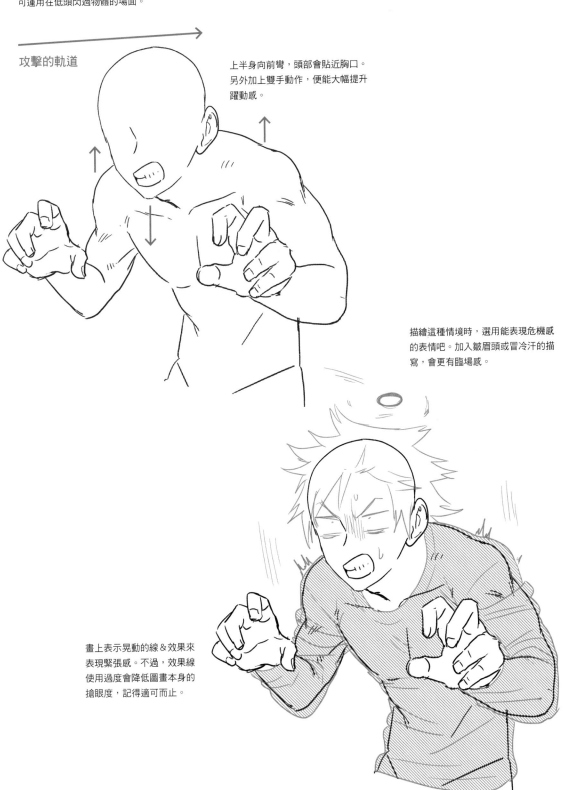

攻擊的軌道

上半身向前彎，頭部會貼近胸口。
另外加上雙手動作，便能大幅提升
躍動感。

描繪這種情境時，選用能表現危機感
的表情吧。加入皺眉頭或冒冷汗的描
寫，會更有臨場感。

畫上表示晃動的線＆效果來
表現緊張感。不過，效果線
使用過度會降低圖畫本身的
搶眼度，記得適可而止。

# 防禦

除了在承受攻擊的表情上下功夫之外，也表現出以身體或防具擋招的模樣吧。

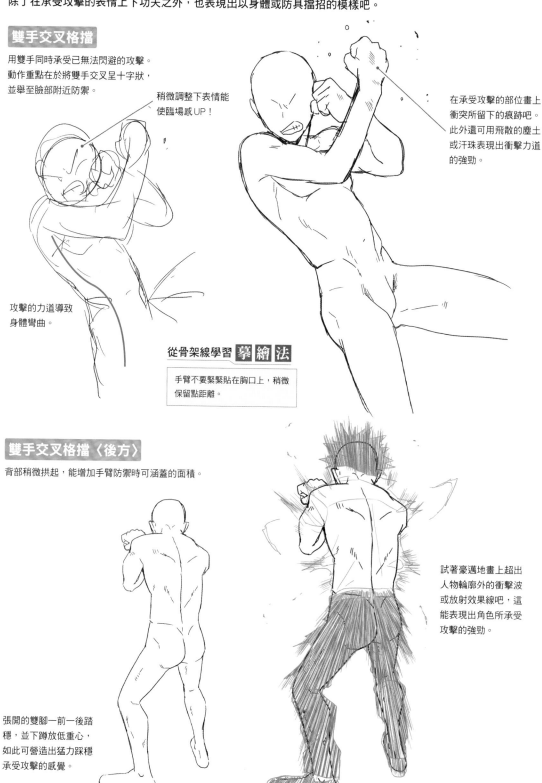

## 雙手交叉格擋

用雙手同時承受已無法閃避的攻擊。
動作重點在於將雙手交叉呈十字狀，
並舉至臉部附近防禦。

稍微調整下表情能
使臨場感UP！

攻擊的力道導致
身體彎曲。

在承受攻擊的部位畫上
衝突所留下的痕跡吧。
此外還可用飛散的塵土
或汗珠表現出衝擊力道
的強勁。

### 從骨架線學習 摹繪法

手臂不要緊緊貼在胸口上，稍微
保留點距離。

## 雙手交叉格擋〈後方〉

背部稍微拱起，能增加手臂防禦時可涵蓋的面積。

試著豪邁地畫上超出
人物輪廓外的衝擊波
或放射效果線吧，這
能表現出角色所承受
攻擊的強勁。

張開的雙腳一前一後踏
穩，並下蹲放低重心，
如此可營造出猛力踩穩
承受攻擊的感覺。

**雙手交叉格擋〈俯瞰〉**

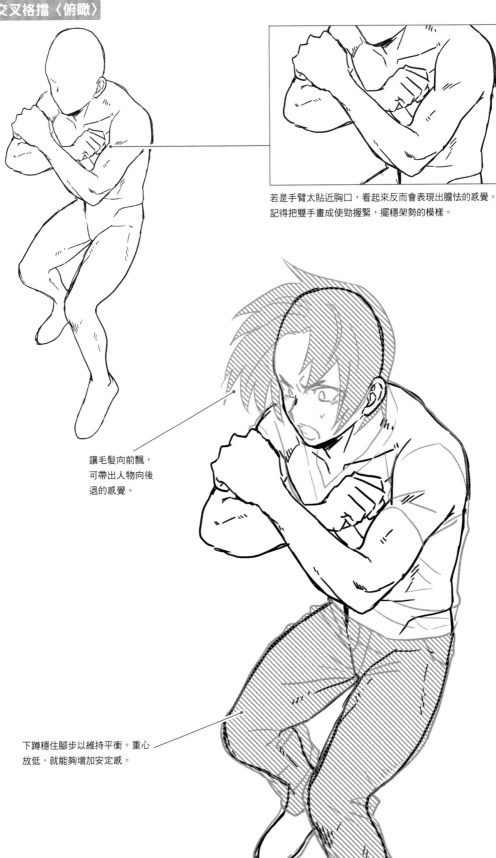

若是手臂太貼近胸口，看起來反而會表現出膽怯的感覺。
記得把雙手畫成使勁握緊，擺穩架勢的模樣。

讓毛髮向前飄，
可帶出人物向後
退的感覺。

下蹲穩住腳步以維持平衡。重心
放低，就能夠增加安定感。

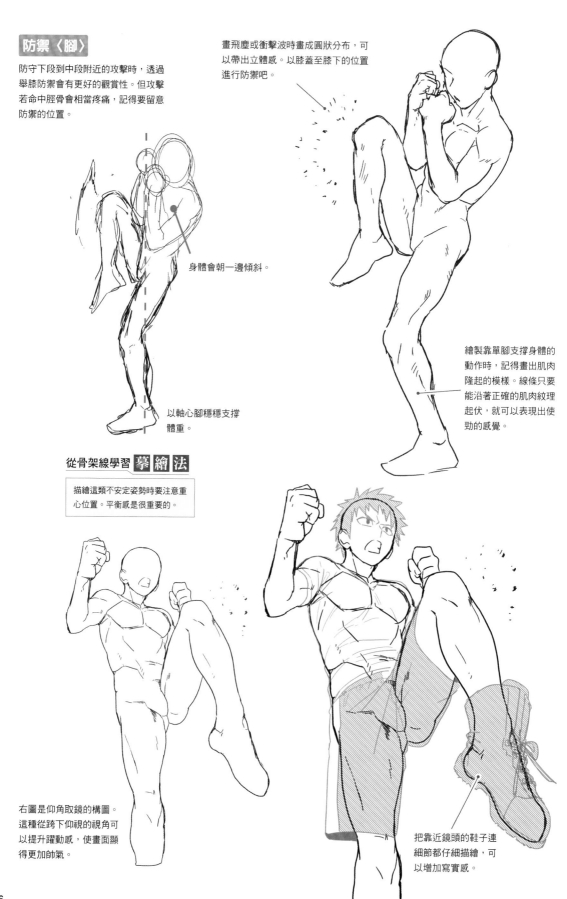

## 防禦〈腳〉

防守下段到中段附近的攻擊時,透過舉膝防禦會有更好的觀賞性。但攻擊若命中脛骨會相當疼痛,記得要留意防禦的位置。

畫飛塵或衝擊波時畫成圓狀分布,可以帶出立體感。以膝蓋至膝下的位置進行防禦吧。

身體會朝一邊傾斜。

以軸心腳穩穩支撐體重。

繪製靠單腳支撐身體的動作時,記得畫出肌肉隆起的模樣。線條只要能沿著正確的肌肉紋理起伏,就可以表現出使勁的感覺。

### 從骨架線學習 拳繪法

描繪這類不安定姿勢時要注意重心位置。平衡感是很重要的。

右圖是仰角取鏡的構圖。這種從跨下仰視的視角可以提升躍動感,使畫面顯得更加帥氣。

把靠近鏡頭的鞋子連細節都仔細描繪,可以增加寫實感。

126

## 以盾牌防禦

描繪時記得留意盾牌內側是貼著整條手臂的，千萬不要畫成只以手腕的力量持盾。

雙腳前後張開，好在承受攻擊時可以踏穩。

不妨享受下設計原創盾牌的樂趣。

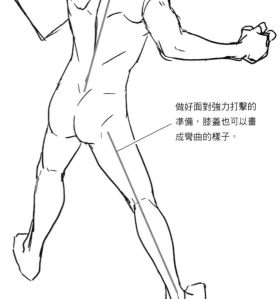

手腕方向固定。也可根據角色慣用手不同，交換持盾的手。

身體要保持直挺。

做好面對強力打擊的準備，膝蓋也可以畫成彎曲的樣子。

★關於盾牌

盾牌造型可謂千奇百怪，無論圓形、三角形、風箏型，各式各樣的設計應有盡有。

能以手臂提起的盾稱為「手盾」，置放於地面使用的大型盾牌則是「置盾」。

日本在戰國時代所使用的盾牌以「置盾」為主。此外西洋還有名為「圓盾」的圓形大盾牌，以及熨斗型的「尖底盾」、小巧渾圓的「小圓盾」等等，種類繁多難以計數。

漫畫或遊戲相關作品中，出現的大多是設計感十足的西洋式盾牌。就像設計衣服一樣，試著摸索出符合自己品味的原創盾牌吧！

# 遭受攻擊

記得要留意遭受攻擊的部位，並依不同攻擊畫出不同程度的受創。

## 可設想2種受擊情況的構圖

依情境需要設定不同受擊部位的動作。

下圖為背後受擊的姿勢，可設定為遭受肘擊或手刀向脖子劈擊。

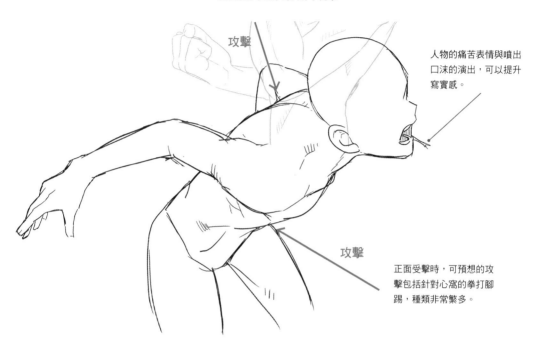

人物的痛苦表情與噴出口沫的演出，可以提升寫實感。

正面受擊時，可預想的攻擊包括針對心窩的拳打腳踢，種類非常繁多。

##  臉頰受擊

臉頰依攻擊威力的不同，轉向不一樣的角度。轉出角度越脫離現實，越能顯示出攻擊力道的強勁。

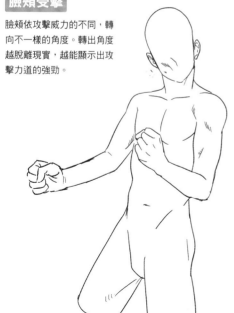

## 雙膝跪地

無法繼續承受攻擊而癱軟跪地的模樣。

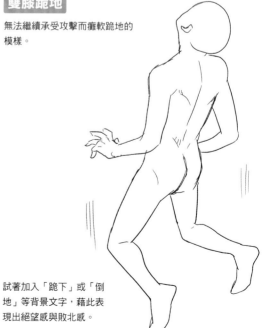

試著加入「跪下」或「倒地」等背景文字，藉此表現出絕望感與敗北感。

## 下顎受擊

人體要害下顎遭到上鉤拳或上
段前踢命中時的姿勢，可表現
出受創情形。

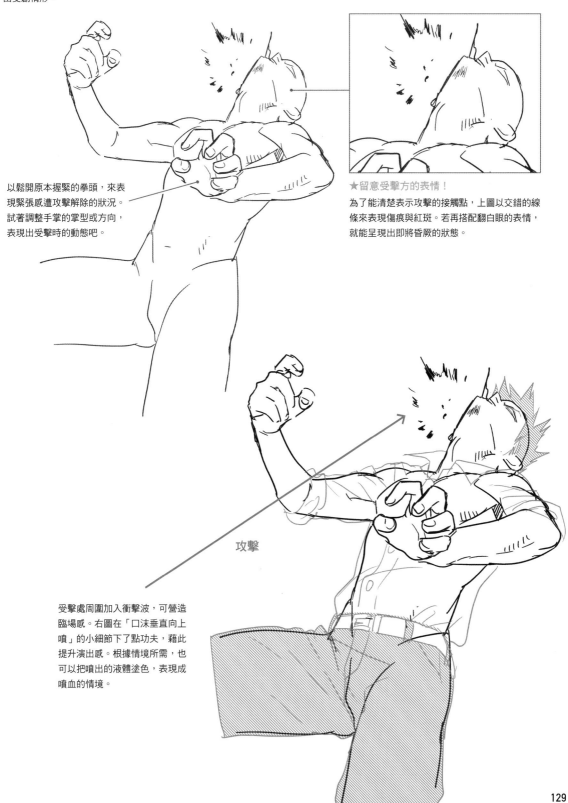

以鬆開原本握緊的拳頭，來表
現緊張感遭攻擊解除的狀況。
試著調整手掌的掌型或方向，
表現出受擊時的動態吧。

★留意受擊方的表情！

為了能清楚表示攻擊的接觸點，上圖以交錯的線
條來表現傷痕與紅斑。若再搭配翻白眼的表情，
就能呈現出即將昏厥的狀態。

攻擊

受擊處周圍加入衝擊波，可營造
臨場感。右圖在「口沫垂直向上
噴」的小細節下了點功夫，藉此
提升演出感。根據情境所需，也
可以把噴出的液體塗色，表現成
噴血的情境。

## 1 草稿

由於人物是設定成站立於地面，故須留意地面與人物配置的相對關係。

## 2 線稿草圖

把人物畫成肌肉結實的體型。在草稿的階段就已經看得出人物十分健壯，而在畫上衣服後又呈現出了另一種風貌。

## 4 塗上底色

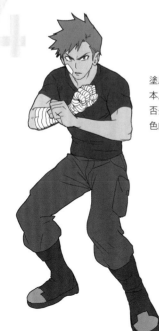

塗底色時應觀察各種基本用色的組合與配置是否妥當，同時也留意用色的彩度。

## 5 加入陰影

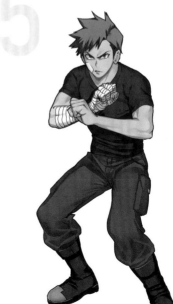

光源

褲子布料被撐開的大腿附近就不再多塗陰影色，靠近靴子的部位則是塗上布料皺褶所形成的陰影。

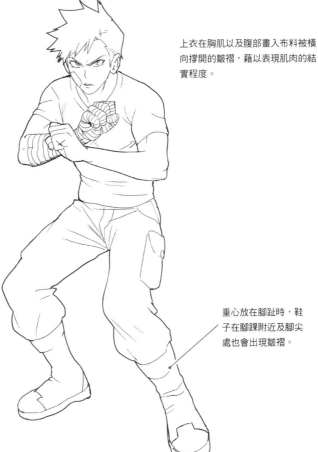

## 3 線稿

上衣在胸肌以及腹部畫入布料被橫向撐開的皺褶，藉以表現肌肉的結實程度。

褲子可透過靠近靴口處表現出尺寸感，布料蓬鬆代表褲子尺寸偏大，布料貼身則代表大小正合身。另外，若褲子皺褶偏少，會容易給人一種貼身的束縛感，不打算表現這種感覺的話得稍加注意。

重心放在腳趾時，鞋子在腳踝附近及腳尖處也會出現皺褶。

## 6 加上特效、打亮

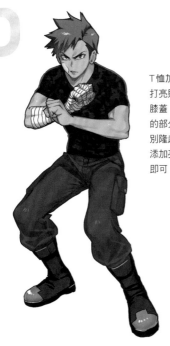

T恤加入迷彩圖案，打亮則是加在手肘、膝蓋、臉頰等較突出的部分，肌肉只有特別隆起的部分才加。添加亮色時點到為止即可。

## 7 完成

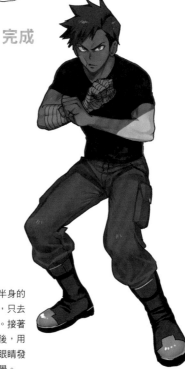

收尾工作是將上半身的部分覆蓋上陰影，只去除雙眼處的陰影。接著以噴槍噴上紅色後，用線性加亮處理成眼睛發出銳利紅光的感覺。

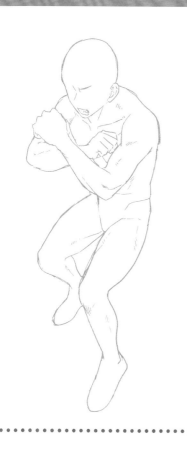

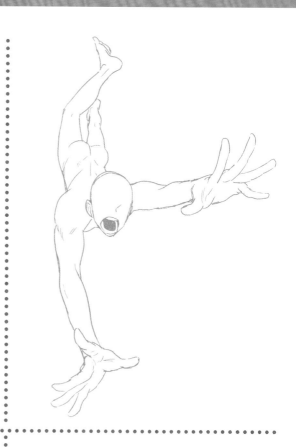

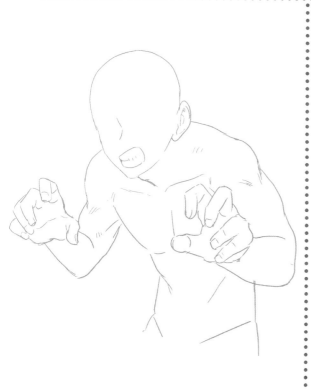

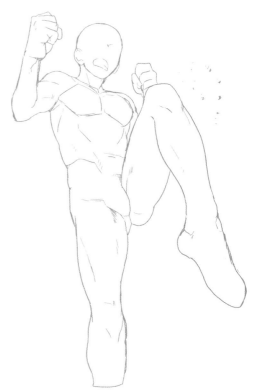

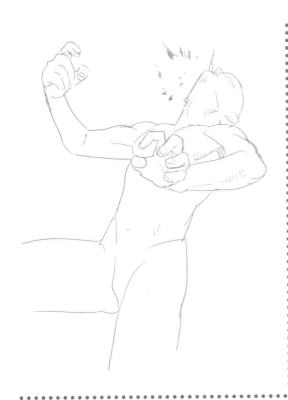

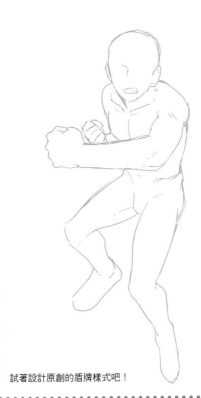

試著設計原創的盾牌樣式吧！

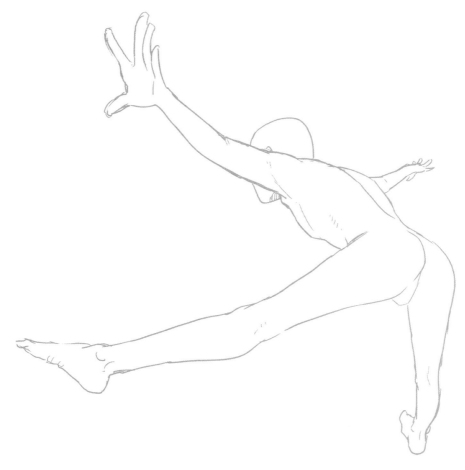

## 試著設定出故事與情節 實際畫成漫畫吧！

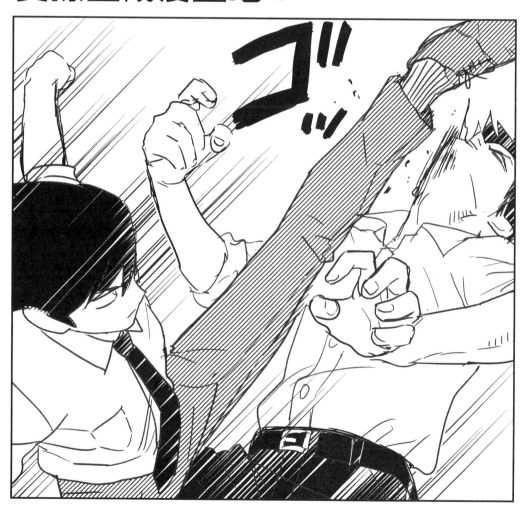

**正義的制裁！一擊必殺的側踢**

品行優良的學生會長碰上不良學生找碴，各種荒腔走板的行徑讓總是沉著的學生會長終於理智斷線，以華麗的空手道足技下達制裁！瞄準下顎的銳利側踢，一發就讓不良學生KO倒地！

【左】P.60（左右翻轉）、【右】P.129

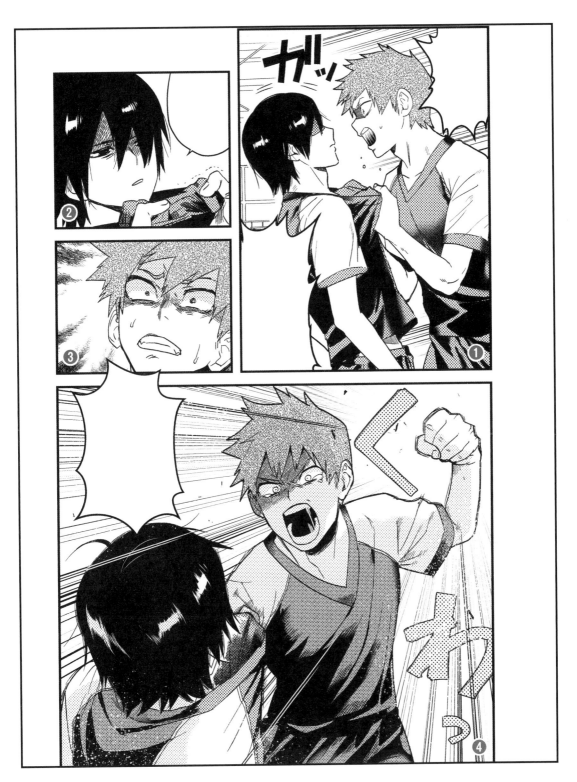

### 退出社團的理由

某天，主角的好友突然說要退出社團活動。主角問起理由，好友卻始終保持沉默……。
得知一路努力至今的同伴將要離開，感覺遭到背叛的主角變得越來越激動，忍不住舉起
了左拳……！

❶ P.84（左右翻轉）、❷❸本頁新繪插圖、❹ P.85（左右反轉）

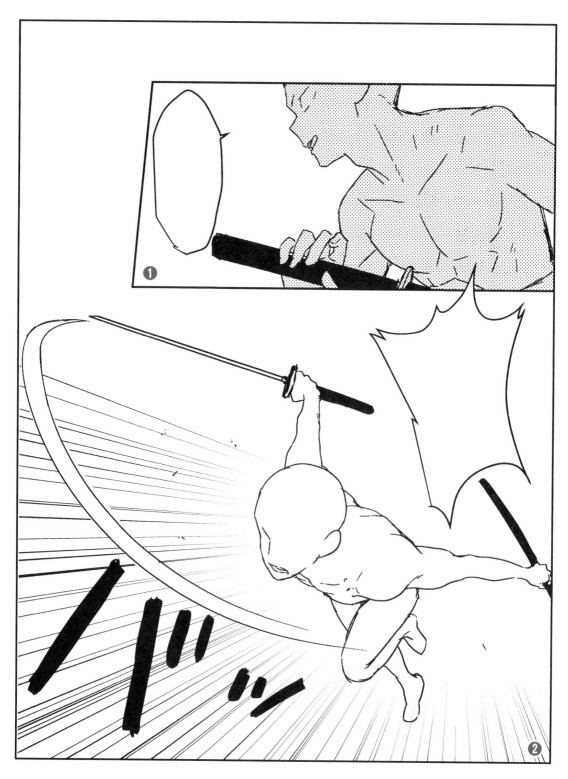

### 揮刀的孤高武士

為迎向最後的決鬥，年輕的劍豪隻身潛入敵陣；雖遭到敵方的包圍，卻未失去身為強者的餘裕。露出從容微笑拔刀的劍豪，以電光石火般的身手使勁斬向敵軍。這場賭上自尊的勝負，將會走向何方 ——？

❶ P. 107、❷ P. 114、P. 115

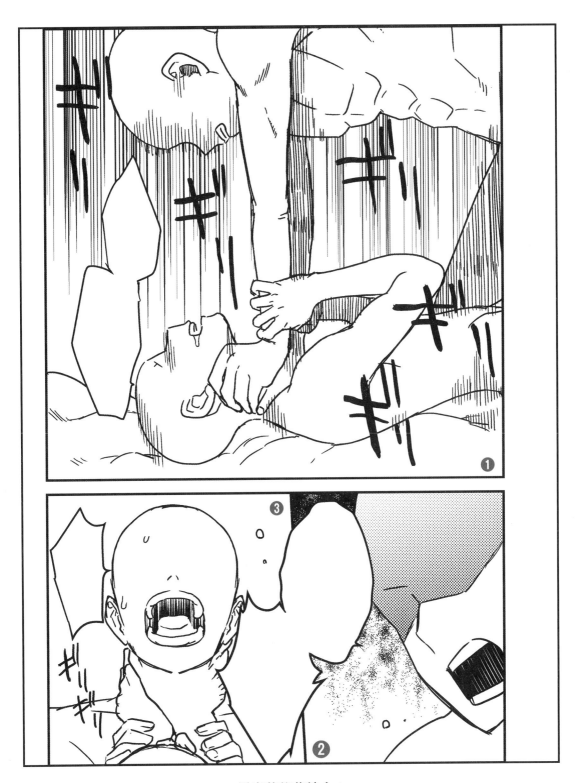

**揪出幕後藏鏡人！**

長年的追查總算水落石出，主角抵達了害死雙親的仇人所在地。雖然不斷追問雙親的死亡中究竟隱藏了什麼秘密，對方卻一直不肯吐實，按耐不住的主角於是掐住了仇人的脖子。「—— 快告訴我真相！」

❶❸ P.87、❷本頁新繪插圖

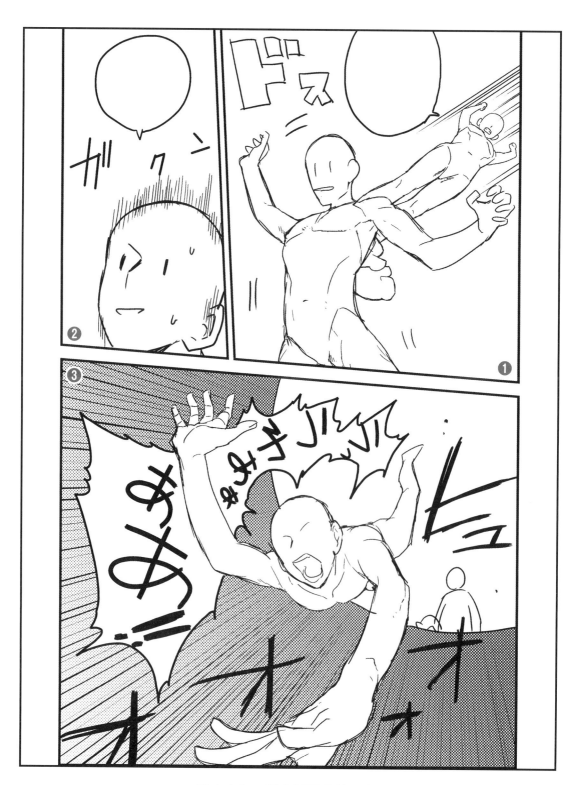

**膽小少年、邁向冒險的第一步**

某天，主角們在郊外發現了一個不可思議的洞穴。雖然主角感到十分好奇，膽怯的個性卻使他對於踏入洞穴與否躊躇不決……。就在此時，好友名副其實地「在背後推了一把」！被踢落洞穴的少年，是否將就此揭開冒險的序幕？

❶【左】P.34、【右】P.67、❷本頁新繪插圖、❸P.35

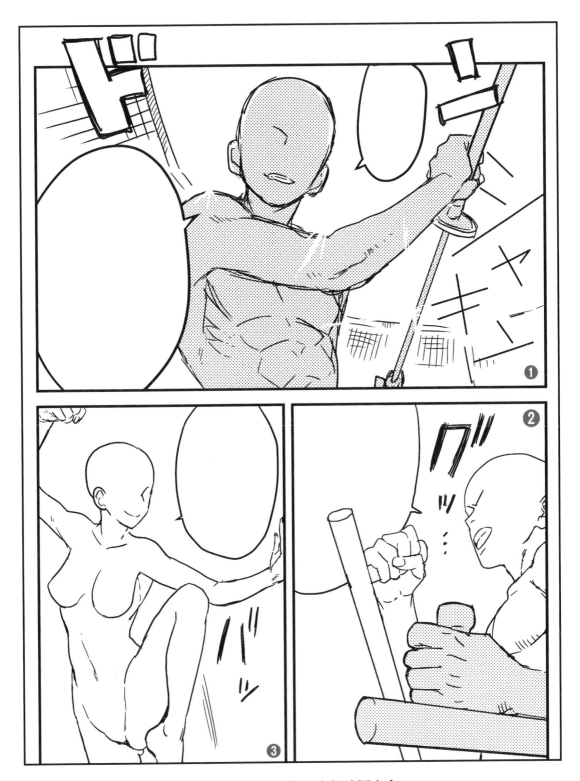

**最強之名花落誰家？究極武鬥大會**

世界各地的格鬥家聚集於武鬥大會，角逐最強頭銜。武鬥大會中允許使用武器，可謂一場究極的異種格鬥戰。無論是手持刀劍之人、舉起勾棍之人、偏要空手迎戰之人……，形形色色的高手群聚於鬥技場，即將敲響開戰的鐘聲！

❶P.106、❷P.112、❸P.71

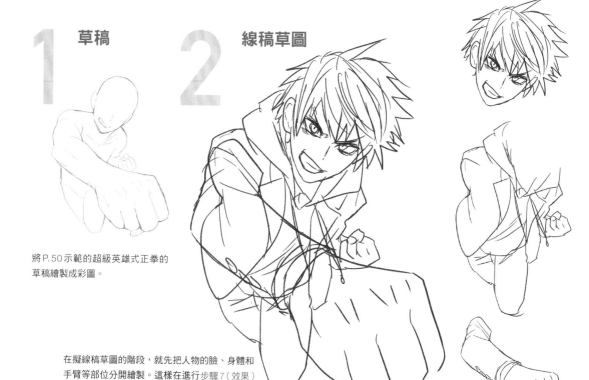

## 1 草稿

將 P.50 示範的超級英雄式正拳的草稿繪製成彩圖。

## 2 線稿草圖

在擬線稿草圖的階段，就先把人物的臉、身體和手臂等部位分開繪製。這樣在進行步驟7（效果）的作業時，可以輕鬆加入〈放射狀模糊〉特效。如果沒有事先在步驟2～4將線稿分開處理，加入〈放射狀模糊〉特效時可是會非常頭痛。

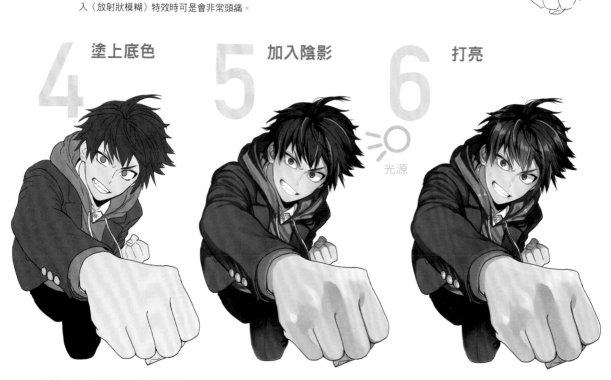

## 4 塗上底色

底色乃著色的基礎，仔細配出適當的底色吧。

## 5 加入陰影

光源

決定光源方向，並畫上陰影色。本圖的光源設定在人物正面偏高的方向。

## 6 打亮

適度挑選幾處塗上亮色，基本原則是「選擇較突出的部位」。

## 3 線稿

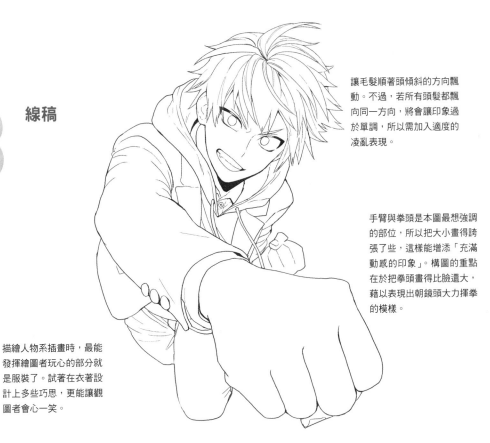

讓毛髮順著頭傾斜的方向飄動。不過，若所有頭髮都飄向同一方向，將會讓印象過於單調，所以需加入適度的凌亂表現。

手臂與拳頭是本圖最想強調的部位，所以把大小畫得誇張了些，這樣能增添「充滿動感的印象」。構圖的重點在於把拳頭畫得比臉還大，藉以表現出朝鏡頭大力揮拳的模樣。

描繪人物系插畫時，最能發揮繪圖者玩心的部分就是服裝了。試著在衣著設計上多些巧思，更能讓觀圖者會心一笑。

## 7 加上特效　## 8 完成

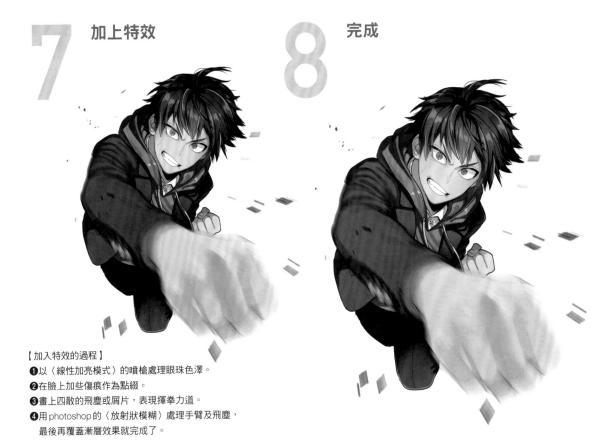

【加入特效的過程】

❶以〈線性加亮模式〉的噴槍處理眼珠色澤。

❷在臉上加些傷痕作為點綴。

❸畫上四散的飛塵或屑片，表現揮拳力道。

❹用 photoshop 的〈放射狀模糊〉處理手臂及飛塵，最後再覆蓋漸層效果就完成了。

# 動作場景中常見的表情【2】

思考受擊方在臉部受到攻擊時會出現的表情，試著想像攻擊的方向與威力，就比較容易畫得順手。

## ● 遭受攻擊

翻白眼的表情……

臉部以效果線朝賞巴掌的方向表現出扭轉，可以提升整體魄力。此外，挨打時眼睛會反射性地閉起來。讓表情因疼痛扭曲，或露出驚訝的模樣，都可以表現出角色的情感。

下顎遭到攻擊時，嘴巴自然就會閉上。此外，像是咬緊牙關，或是咬到舌頭等描寫都是表現方式之一。

各式各樣的眼珠……

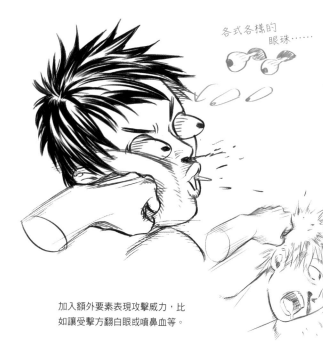

加入額外要素表現攻擊威力，比如讓受擊方翻白眼或噴鼻血等。

刻意誇飾受擊方的反應，比如「牙齒被打飛」、「鼻血狂噴」等，讓構圖充滿漫畫式的詼諧感。

# shoco

負責STEP1、2、3、4、5的插圖繪製

大家好,我是shoco。很高興能擔任本書的插畫監修,也盡可能蒐集了適合在繪製插圖或製作漫畫時參考的人物動作。若能給大家帶來幫助,我也深感榮幸。

# 沢真

Twitter:@sawa_makoto

負責各專欄的插畫繪製

插畫師／漫畫家。目前專注於漫畫創作。
想要習得人體與透視圖的描繪相關技巧,難度實在不低。雖說剛開始學習時基本面容易流於馬虎,但我認為只要多加練習與理解,就能一步一步走向精進之道。
很榮幸能得到這個機會,向各位介紹我畫圖時的重點與訣竅。雖然我也尚在努力學習當中,但若能替想精進插圖及漫畫技巧的各位讀者提供一點助力,就是我無上的幸福。

# 攻敵必勝!!

## 動漫人物 對戰姿勢 繪畫講座

出　　　版／楓書坊文化出版社
地　　　址／新北市板橋區信義路163巷3號10樓
郵 政 劃 撥／19907596　楓書坊文化出版社
網　　　址／www.maplebook.com.tw
電　　　話／02-2957-6096
傳　　　真／02-2957-6435
作　　　者／shoco
　　　　　　沢真
翻　　　譯／蔡世桓
責 任 編 輯／謝宥融
內 文 排 版／洪浩剛
總 經　銷／商流文化事業有限公司
地　　　址／新北市中和區中正路752號8樓
網　　　址／www.vdm.com.tw
電　　　話／02-2228-8841
傳　　　真／02-2228-6939
港 澳 經 銷／泛華發行代理有限公司
定　　　價／350元
出 版 日 期／2018年12月

國家圖書館出版品預行編目資料

攻敵必勝！動漫人物對戰姿勢繪畫講座／
shoco、沢真作；蔡世桓譯. -- 初版. -- 新
北市：楓書坊文化, 2018.12　　面；　公分

ISBN 978-986-377-429-7（平裝）

1. 插畫　2. 繪畫技法

947.45　　　　　　　107017694